古代部分
八十八
王时敏绘
山水部分

榮寶齋畫譜

荣宝斋出版社 北京

前言

传统的中国绘画以其独特的艺术语言，记录了中华民族每一个历史时代的面貌，反映和凝聚了我们民族的审美意识和传统思想。她以东方艺术特色立于世界艺林，汇为全世界人文宝库的财富。我们当代人得以继承享用这样一笔珍贵的文化遗产是有幸并足以引为自豪的。面对这样一笔巨大的财富，把其中优秀的部分继承下来『古为今用』并加以弘扬光大，这同时也是当代人的责任。继承什么，怎样弘扬传统绘画遗产，这是一个不容选择的命题。回答这个题目为个别的绘画教条所规范楷模，每一个画家都有自己对传统的认识和理解，都有着自己的感情并各取所需。继承和弘扬优秀文化遗产的理论和愿望都体现在当代人所创造的绘画艺术之中。

中国绘画有其发展的过程和依存的条件，有其不断成熟完善和自律的范畴，明显地区别于其他画种。她以线为主，骨法用笔，重审美程式造型；对物象固有色彩主观理想的表现，客观世界和主观心理合成的『高远、深远、平远』的营构方式；『师造化』『以形写神，神形兼备』的现实主义艺术理想；工笔、写意的审美分野，绘画与文学联姻，诗、书、画、印一体对意境的再造，直写『胸中逸气』的文人笔墨；各持标准的门户宗派，多民族的艺术风范与意趣；以及几千年占统治地位的封建士大夫思想文化的大背景，等等。从而构成了传统中国画的形式和内容特征。一个具有数千年文明传统的民族所发展和创造的文化，在创造新时代的绘画艺术中，不可能割断自己的血脉，摒弃曾经千锤百炼、人民喜闻乐见的美的形式和传统精神，这些特质都有待我们今天继续研究和借鉴。『数典忘祖』『抱残守缺』或『陈陈相因』都不益于繁荣绘画艺术和建设改革开放时代的新文明。

对传统文化的热爱和了解，是继承和弘扬优秀文化遗产的前提。热爱和了解传统绘画艺术的人民大众是传统绘画艺术生生不息的土壤。在中国绘画发展的历史上，没有任何一个时代像今天这样拥有众多的画家和爱好者。大家以自己热爱的传统绘画陶冶情怀，讴歌时代，创造美以装点我们多姿多彩的生活。为此服务并做出努力是出版工作者的责任。就传统中国画的研习方法而言，历代无论院体或民间，师授或是私淑，都十分重视临摹。即便是今天，积极地去临摹习仿古代优秀作品，仍不失为由表及里了解和掌握中国画技法特征、体悟中国画精神品格的有效方法之一，通俗的范本也因此仍然显得重要。我们将继承弘扬民族文化的社会命题落在出版社工作实处，继《荣宝斋画谱·现代部分》百余册出版之后，现又开始编辑出版《荣宝斋画谱·古代部分》大型普及类丛书。

丛书以中国古代绘画史为基本线索，围绕传统绘画的内容题材和形式体裁两方面分别立册；以编辑典型画家的风格化作品和名作为主，注重技法特征、艺术格调和范本效果；从宏观把握丛书整体体例结构并丰富其内容；对当代人喜闻乐见的画家、题材和具有审美生命力的形式体裁增加立册数量；由具有丰富教学经验的画家、美术理论家撰文做必要的导读；按范本宗旨酌情附相应的文字内容，以缩小读者与范本的距离。有关古代作品的传绪断代、真伪优劣，这是编辑这部丛书难免遇到的突出的学术问题，我们基于范本目的，一般沿用著录成说。在此谨就从书的编辑工作简要说明，并衷心希望继续得到广大读者的关心和帮助。我们希望为更多的人创造条件去了解传统中国绘画艺术，使《荣宝斋画谱·古代部分》再能成为滋养民族绘画艺术的土壤，为光大传统精神，创造人民需要且具有时代美感的中国画起到她的作用。

荣宝斋出版社　一九九五年十月

王时敏简介

王时敏（一五九二—一六八〇），字逊之，号烟客，晚号西庐老人。此外还有别号懦斋、偶谐道人等。江苏太仓人。王时敏少年即从摹古入手，又在董其昌指导下，对历代古人名作认真研究与学习，王时敏的画大部分都是墨笔，还有一些淡设色画。但也有极少部分重设画作。设色艳丽，画法是综合多家的，尚能浑然一体。绘画主张规矩、严谨、认真。画风细秀圆润，一丝不苟，深得古人绘画精髓。王时敏画的最多、最擅长的作品是师法黄公望一路的画法，用笔圆润，墨法醇厚的长处皆从黄子久的画中来，王时敏的门人众多，『四王』中，王鉴是他的族侄，王石谷是他入室弟子，王原祁是他的孙子，王时敏在清代画坛中占有重要的地位。

目录

践行师古理念 优游文人笔墨

清初『画苑领袖』王时敏

清初画坛的『四王』对清代及近现代山水画有着深远影响。『四王』为王时敏、王鉴、王翚、王原祁四人的合称。四人除了艺术理念相同外，还有较深的渊源。其中王时敏与王鉴都师于董其昌，而王翚则先后追随王鉴、王时敏习画，小字辈的王原祁又是王时敏之孙。他们都从属于董其昌艺术主旨的一脉相承，共同倾向于『师古』，即以古人法度为准绳，有着清晰的师承脉络与轨迹，追求『摹古逼真』，并认为要『以元人笔墨，运宋人丘壑，而泽以唐人气韵，乃为大成』。他们大都沿着董的治艺之路上溯而后脱化，画风相近，但又各具特点。王时敏深研黄公望之法，终生不易，笔墨松秀苍润，布局清正平实；王鉴师法较广，以董巨为宗兼取多家，墨笔明润，意境幽远；王翚则出入南北二宗画法，兼收并蓄，笔意苍古散淡，王原祁在探求黄公望之法的同时融合王蒙、吴镇诸家笔墨，画风浑厚华滋，更胜在以章法布局。

王时敏（一五九二—一六八〇）苏州府太仓人。本名王赞虞，字逊之，号烟客，别号懦斋、偶谐道人，晚号归村老农、西庐老人、室名扫花庵、藻野堂、稻香庵。王时敏家世显赫。其祖父王锡爵在明万历年官至太子太保、吏部尚书等，为内阁首辅，可谓权倾朝野。父亲王衡官至翰林编修。而王时敏本人亦是明末政坛重要人物，官至太常寺少卿。入清后，他居家不仕，全心地投入到绘画研究上。

王时敏自幼即聪颖过人，《国朝画征录》中记载：『姿性颖异，淹雅博物，工诗文，善书法，尤长于八分，而于画有特质。』少年时期就在董其昌的指导下，追摹古法，尤其推崇黄公望山水，终生心摹手追。《国朝画征录》称其：『淡于仕进，优游笔墨，啸咏烟霞，为国朝画苑领袖。』王时敏能成为有清一代『画苑领袖』是有其特殊原因的。除家世蒙养、名师指点、专注绘画、画艺超群、奖掖后学、身边聚集了一群高水平的文人画友外，其艺术主旨深受当时统治阶级赞赏也是极重要的因素。当然最基础的原因是家世的蒙养。其祖父王锡爵暮年得孙，极其疼爱，可谓对其不遗余力地培养。每逢遇到名画真迹，只要是王时敏喜欢，王锡爵就会不惜重金买下，以用于王时敏观摩与学习。据史料统计，王时敏藏有李成、范宽、董源、巨然、赵孟頫、黄公望、王蒙、倪瓒等前代名家真迹数十幅，这样的硬件，非一般家庭所能具备，也为其『师古』之路奠定了很高的起点。

论及王时敏山水画的创作思想及风格特点，必然要和董其昌联系起来。董其昌的理论和实践在明末画坛上占领袖地位，影响极大。董在艺术上提倡『师古』，讲究『士气』，重书法入画的笔墨美，主张要使画面『绝去甜俗蹊径』，推崇『南宗』，反对学『北宗』一路。董所有的理念，王时敏无疑是全盘接受并继承的。因此王时敏在『师古』上不遗余力，这方面主张在其题画中及《西庐画跋》中都可见之，强调恢复古法，特别是元人画格。他对黄公望『用墨以苍润秀逸，布景以幽深浑厚为主』非常赞许。正如他自己所说的『追溯曩昔藏子久一二真迹，自壮岁以迄白首，日夕临摹，曾未仿佛毫发，盖子久丘壑位置，皆可学而能，惟笔墨之外，别有一种荒率苍茫之气，则不可学而止，故学者罕得其津涉也』（《题自画寄冒辟疆》跋），可见其对黄公望艺术的痴迷与推崇程度。

清代秦祖永在《绘事津梁》中说道：『烟客老神韵天然，脱尽作家习气，其妙处正在于嫩也』。一个『嫩』字，道出了用笔中生与熟的关系。这个『嫩』，非指『稚嫩』之意，而是指王时敏在画面上枯笔虚松，用笔似不着力，但却举重若轻。终其一生，王时敏在笔墨上的追求，正如他自己所说的：『（黄公望）不拘于师法，每观其布景用笔，深厚之中，仍饶逋峭，苍茫之中，转见娟妍，纤细而气益闳，填塞而境愈廓』的那种境界。他还提出：『画不在形似，而在笔墨之妙』，阐释了文人山水画不以景物形似，而在『笔墨之妙』为宗旨的创作理念。

王时敏的艺术历程大致上可分为三个时期。四十岁左右及之前为早期，四十岁左右到六十岁左右之间为中期，六十岁左右到八十岁之间为晚期。追摹董其昌为其早期的主要经历，中期主要以元代黄公望为宗，兼取王蒙、倪瓒诸家及董源、巨然等。早、中期画风清秀，用笔细润，墨色清淡，意境疏简，具有苍

浑而秀嫩的韵味。晚期的作品，集刻意摹写多年的惨淡经营之功，加之其兼收并容的睿智下，以集大成的笔墨功力成就其辉煌的艺术。当代鉴赏家徐邦达先生评价王时敏在一六四四年（七十三岁）所作的《临大痴良常馆图轴》时说：「亦是师法黄公望，秀雅苍润，在这张画上，他已经脱去了老师董其昌用笔生拙的不足，加强了笔法的统一感。……此图是王时敏仿黄公望的师古之作，山峦起伏，气势浑厚，展卷一观，足以摄人」。评价极高！该画基本上能代表王时敏此后的艺术风貌，也体现了其晚年顶峰时期之作品风貌。

总而言之，纵观王时敏一生的从艺历程，是以师法董其昌与黄公望贯穿主轴，兼以董、巨及王蒙等宋元诸家，从未偏离「师古」。当然「师古」的手段多样，有「临」「摹」「仿」等。「临」是指照原本对临；「摹」是指拷贝原本；「仿」则主观性比较强。而在王时敏的「师古」作品中，「临」者甚少，流传下来的仅有《临大痴浮岚烟嶂图》与《临大痴良常山馆图》等。而「仿」作却极多，且所「仿」的对象多为前代「南宗」画家，尤以「仿」黄子久作品为最多，多达一半以上。其次是「仿」某家，但却不囿于某家画风，常常是集董其昌、黄公望、王蒙、倪瓒等诸大家笔法、画法或韵味于一身，颇耐品味！除题为「仿」某家某画外，王时敏还有许多「仿」宋元各家山水的合璧卷、图册等，这些图册分别有八开、十开、十二开、三十开等形式，精彩得一提的是，王时敏晚年的精「仿」之作，题为「仿」某家，但却不囿于某家画风，再现了宋元各家风采，可使后学者践迹入室，一睹堂奥。

王时敏为首的「四王」，在以「画坛正脉」的崇高声望影响了清代画坛两百多年后，到民国时期一下跌入谷底。民国新文化运动一起，「四王」成了被「革命」的对象。陈独秀在他的《美术革命》一文中说：「自从学士派鄙薄院画，专学写意，不尚肖像，一倡于元代倪黄，再倡于明代的文沈，到崇宋法」；同时还有其他的几位的国粹，都是模仿古人的……」；徐悲鸿的「摒弃抄袭古人之恶习。今乃有清朝的「四王」更是变本加厉……」，批判「四王」与「倪黄文沈」都是「一派恶画」，力主美术界当「革王画的命」。蔡元培的「书画是我们的国粹，都是模仿古人的……」等批判「四王」的言论，一时之间，使「四王」成了中国画衰退的罪魁祸首，成为众矢之的。这些言论一直影响至今，至使当今一些学画者根本不屑于研究「四王」，甚至对其嗤之以鼻。

平心而论，王时敏的艺术成就总体而言，「师古」的成分多，「创新」的成分少，这点无可非议。但若称其完全未师造化，我觉得有失公允。古人师法自然，并不是如今人这般直接对景写生，而多是「饱览沃看」，将山川丘壑了然于胸，及至创作时一一布势而出。惜其太囿于「古法」，无出新意而已。虽如此，但王时敏在倡导「古法」、承继传统上的成就，是无法被抹杀的。而他做为其时的「画苑领袖」，他对传统画学之取精用弘的态度及对中国画笔墨的发展与贡献，在中国山水画史上绝对占有一席之地的。

「四王」之首，并非像有些人口中的是保守、一成不变，

张长韶 二○二二年三月于上海

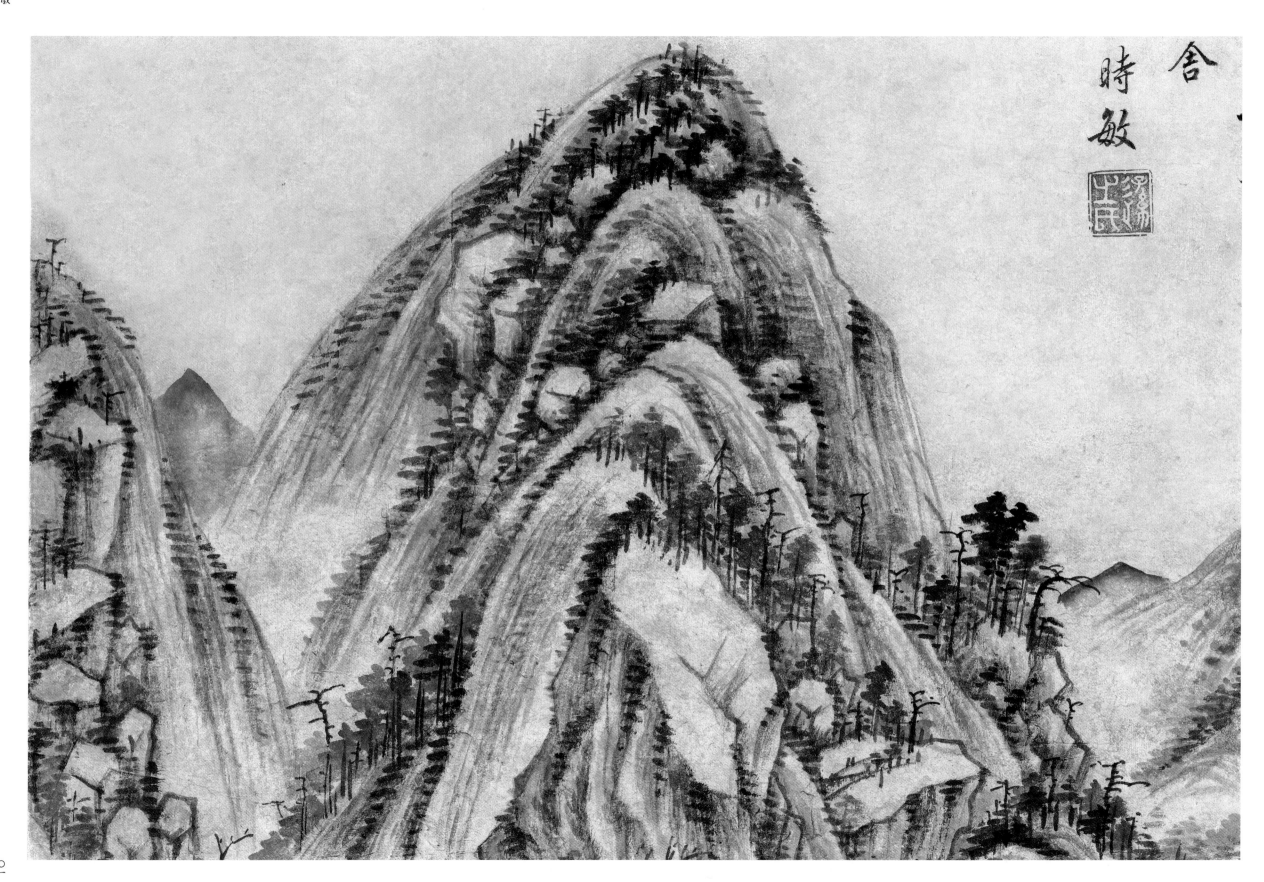

舍時敏

丛林曲调图（局部）

〇一

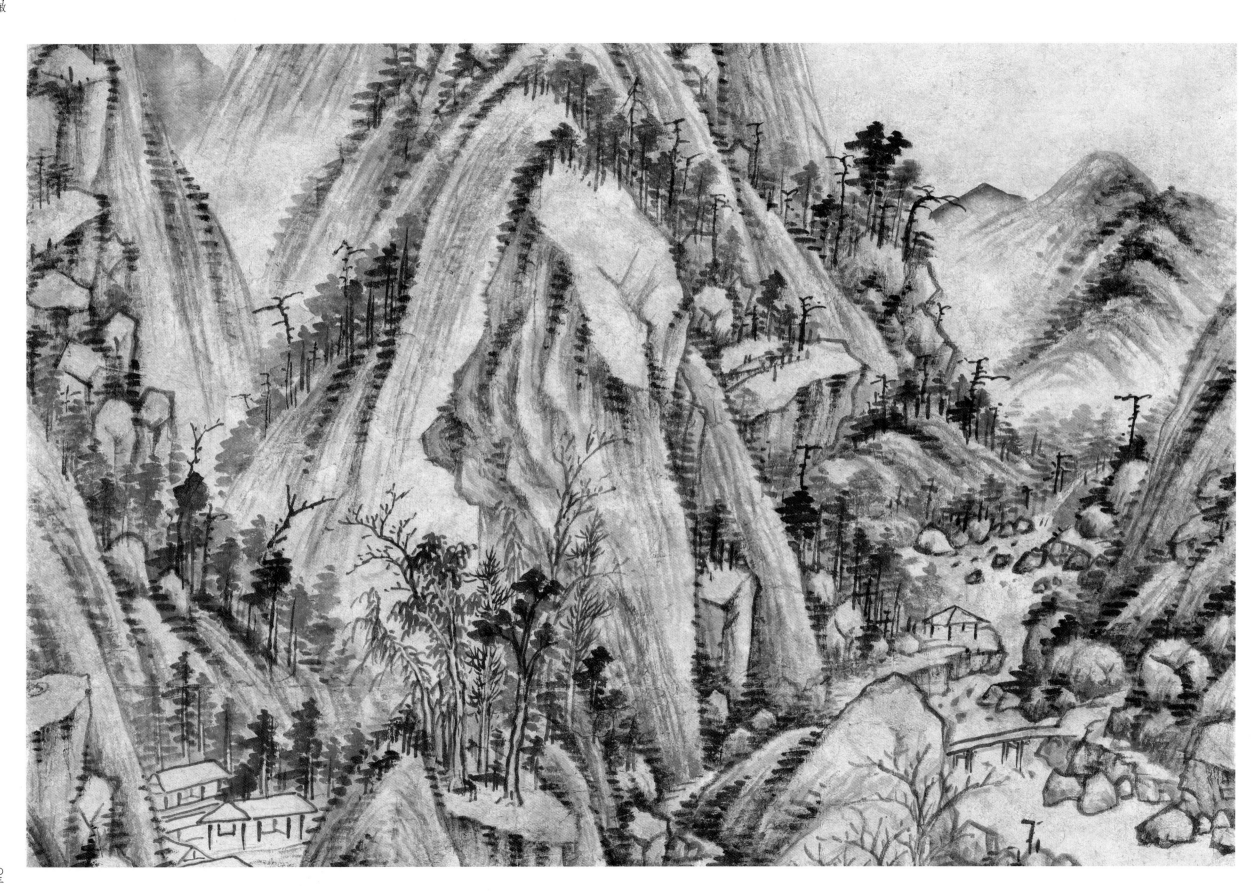

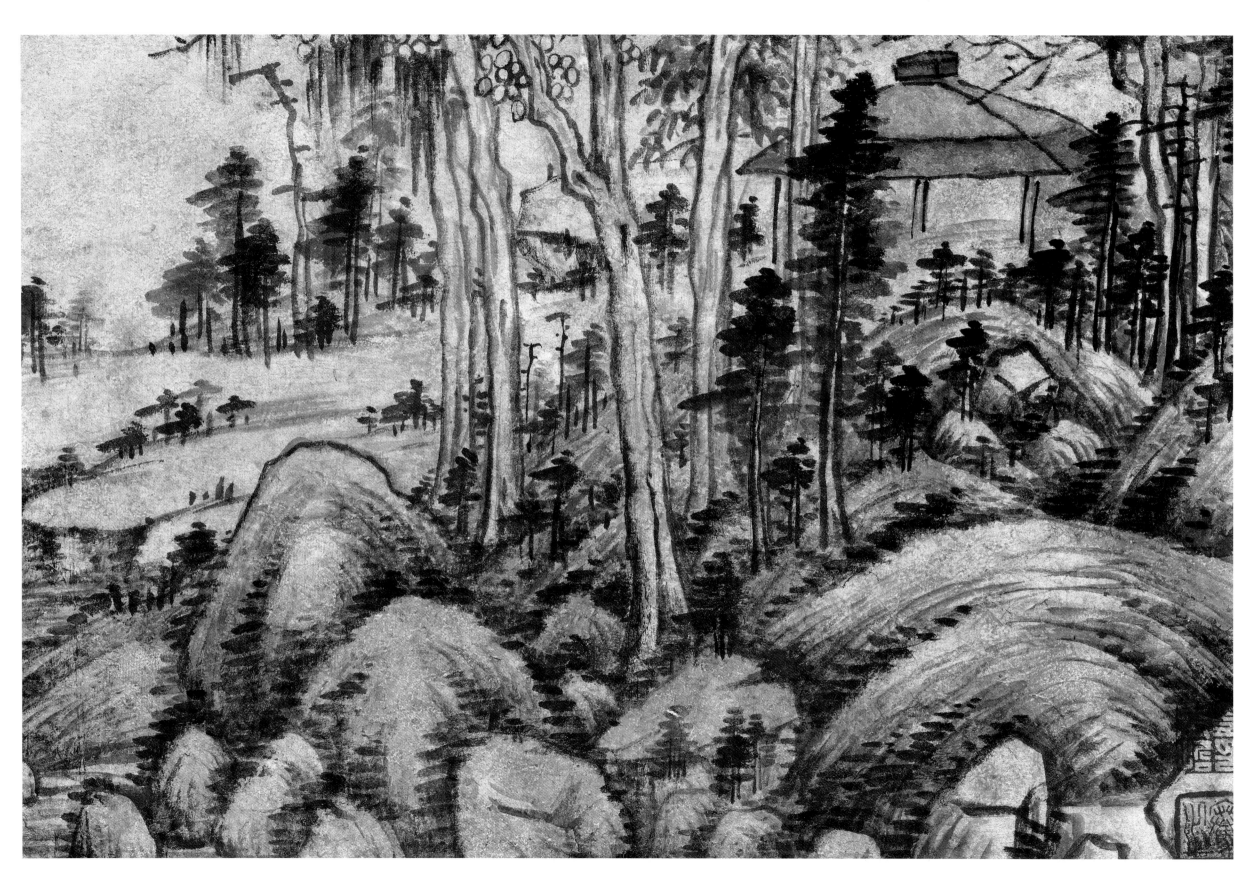

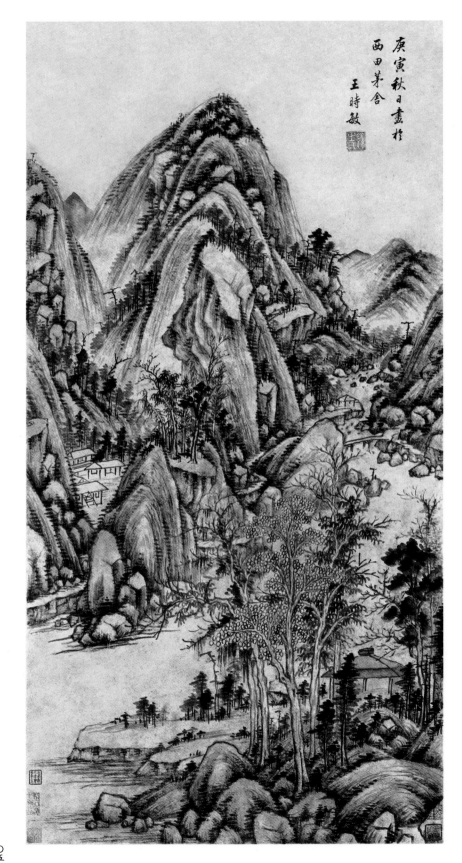

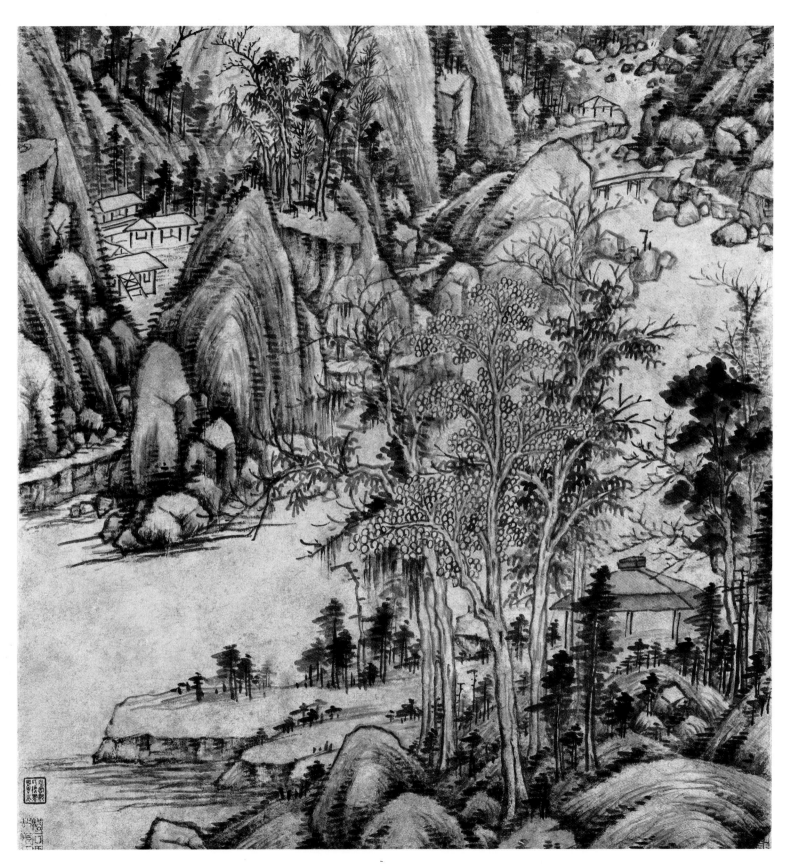

庚寅秋日畫於
西田茅舍
王時敏

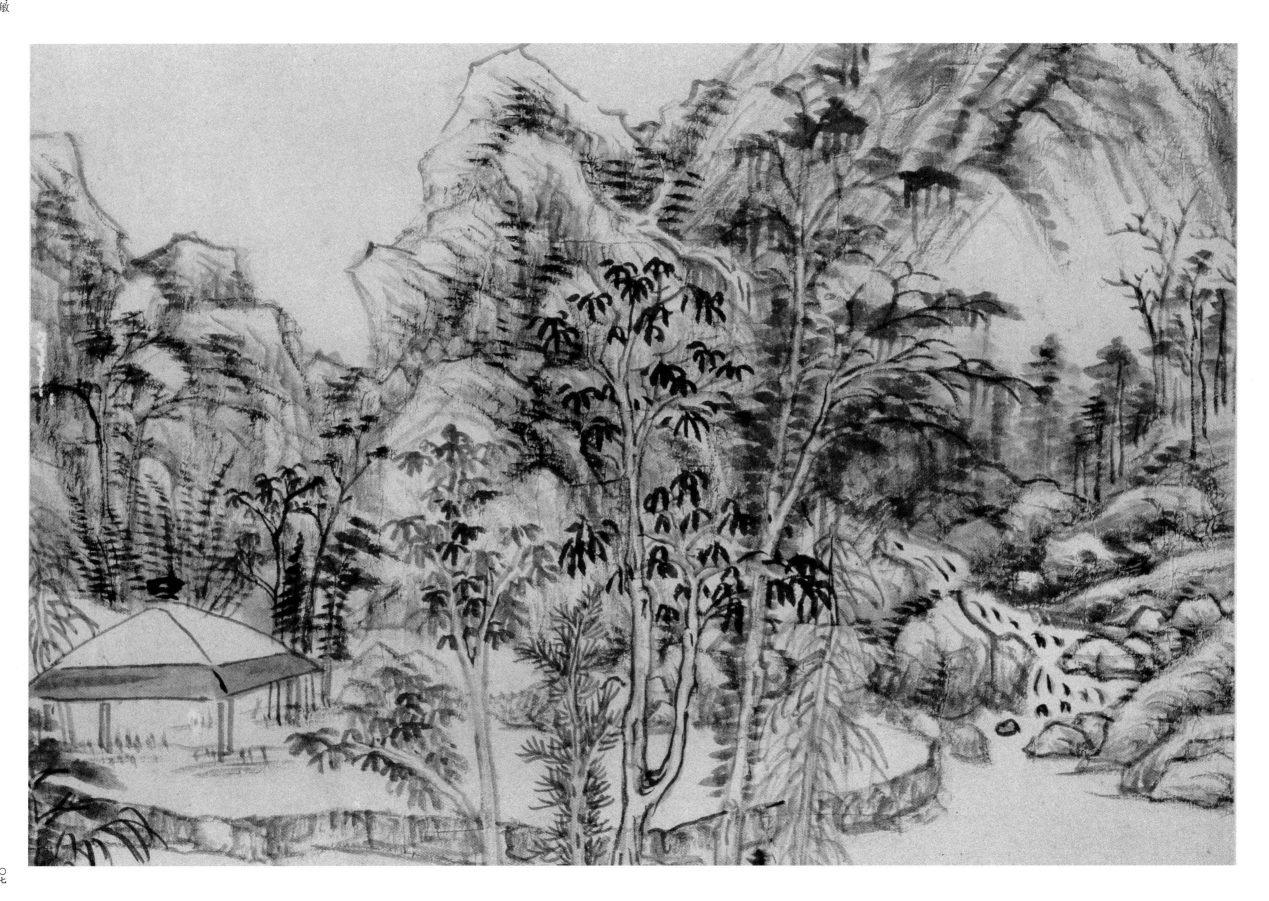

王时敏山水图（局部）

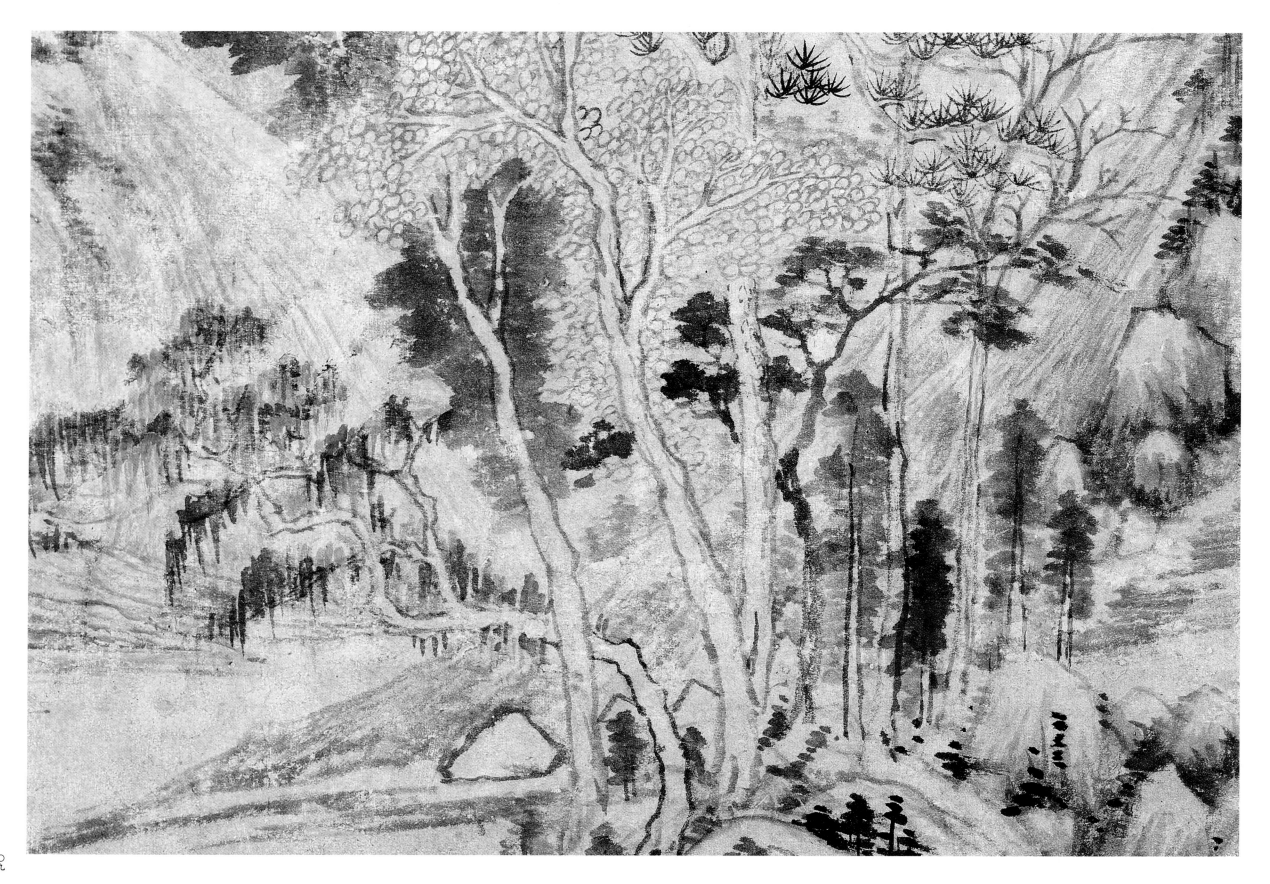

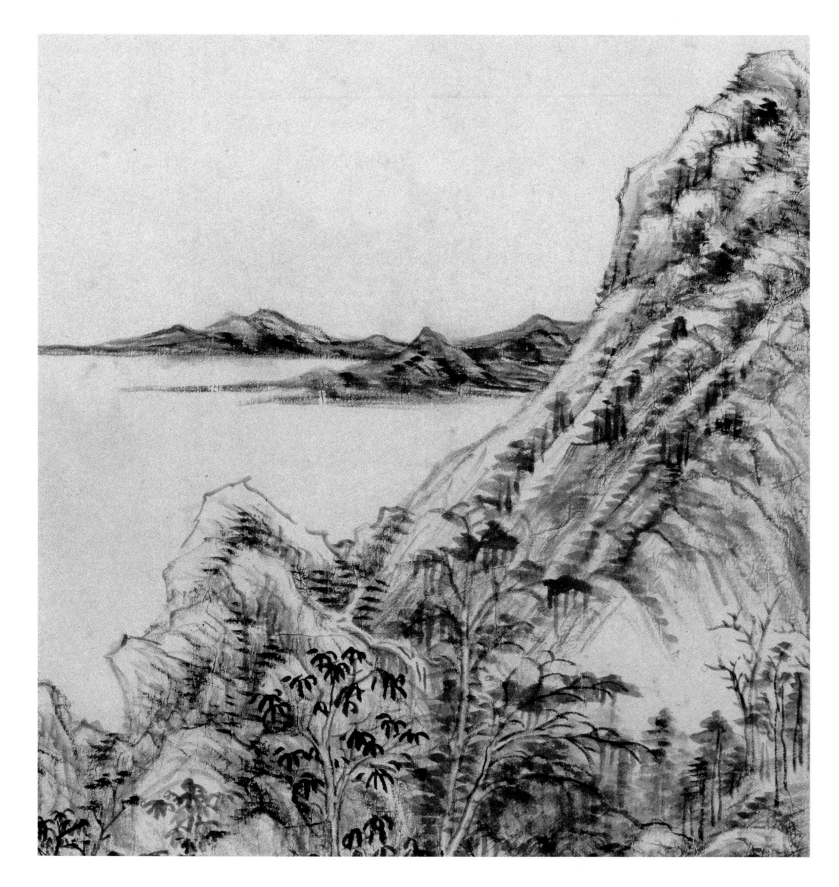

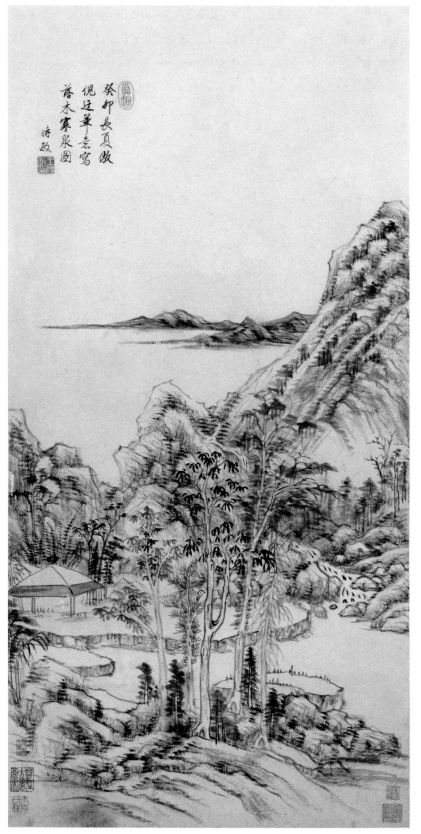

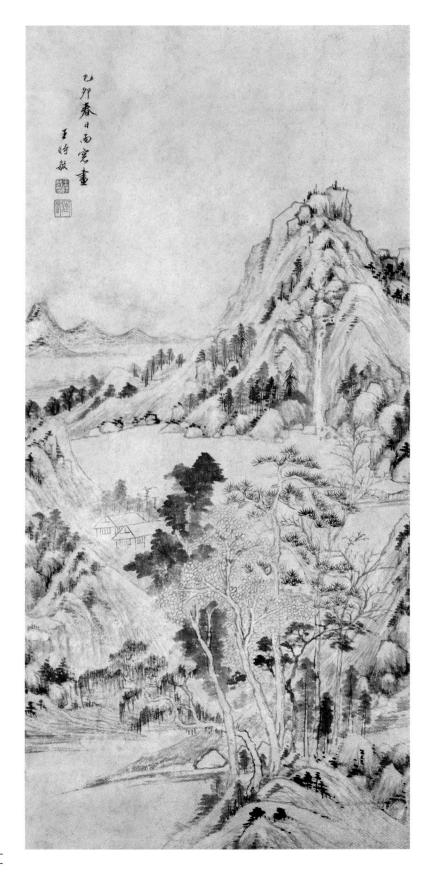

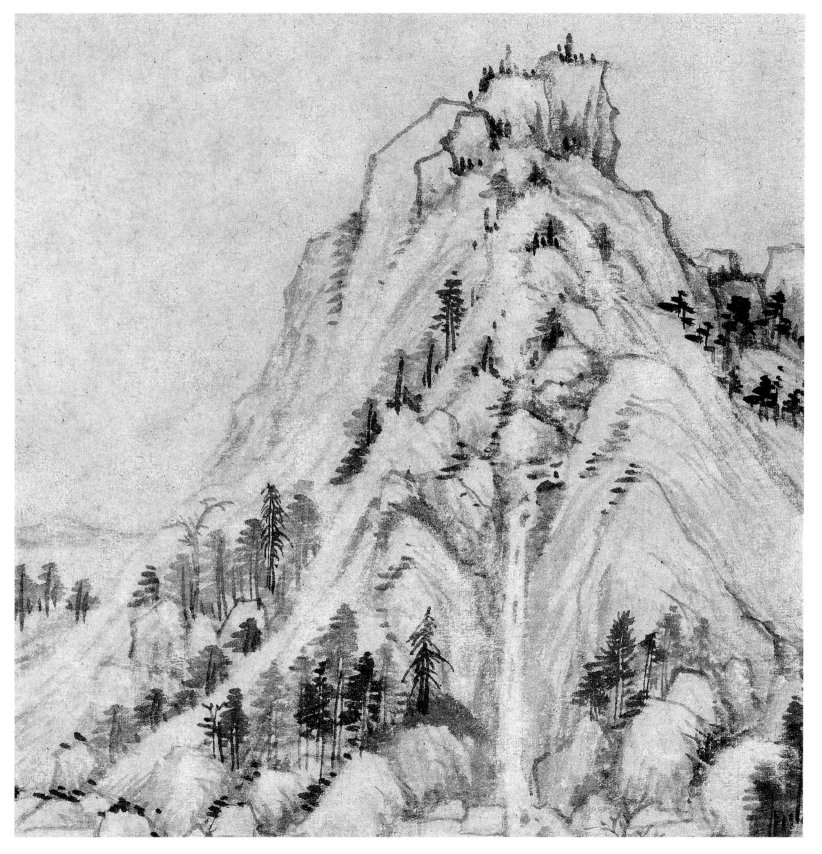

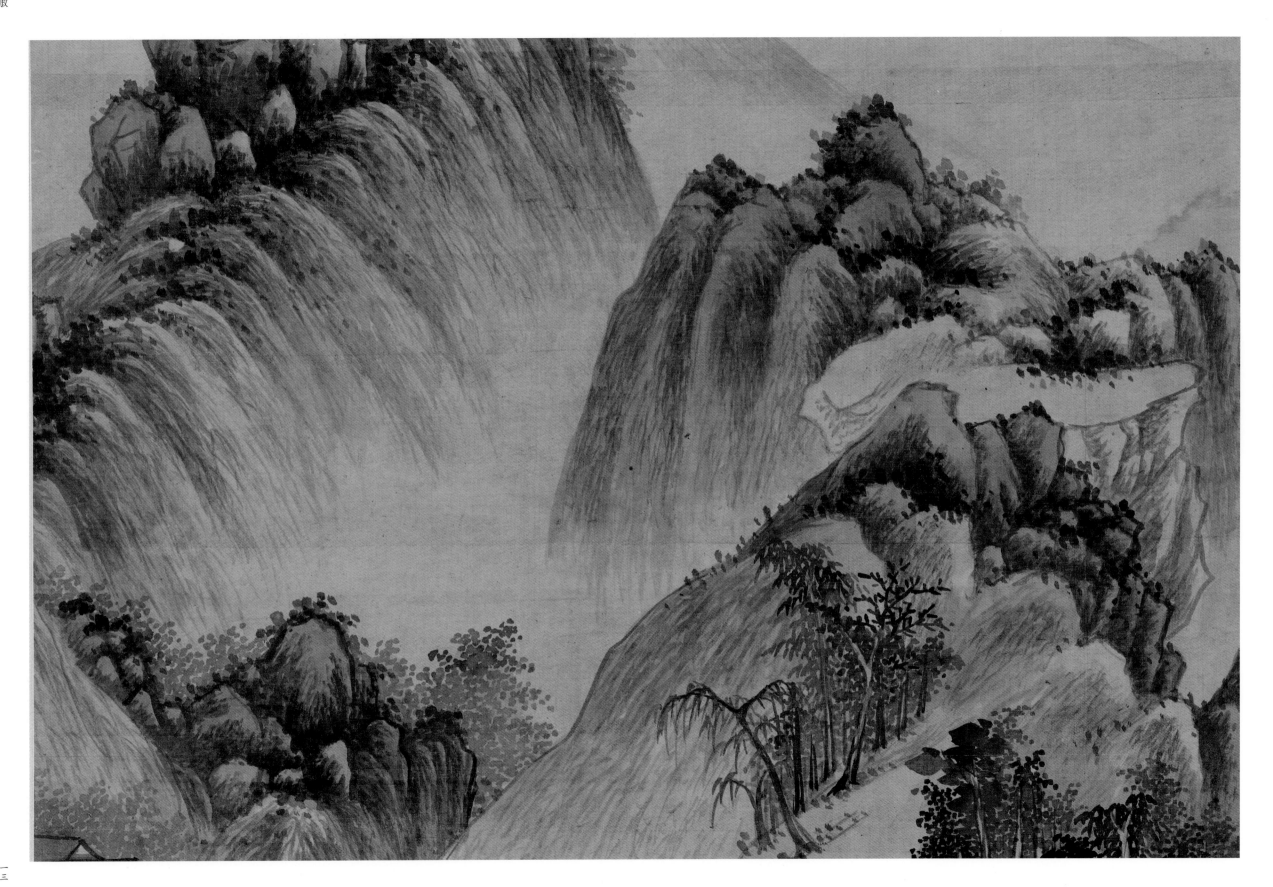

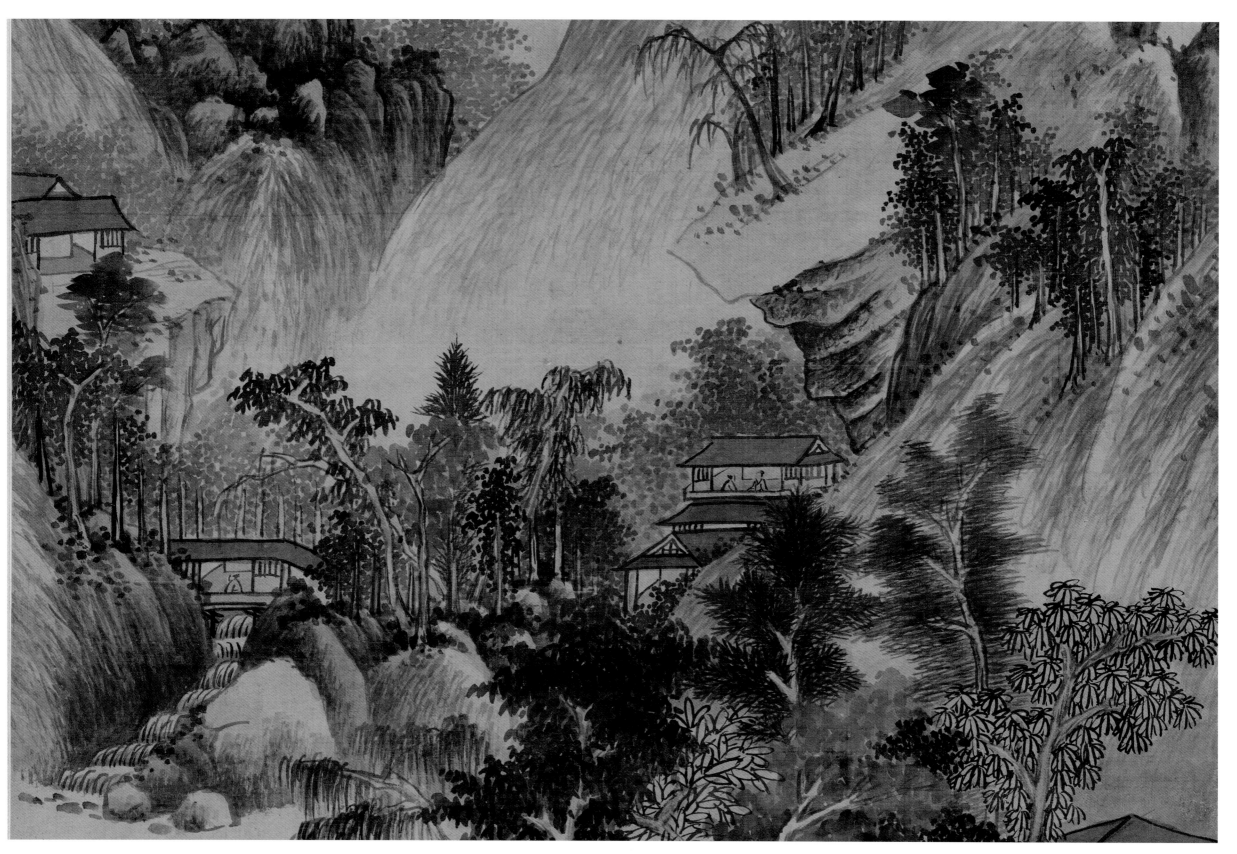

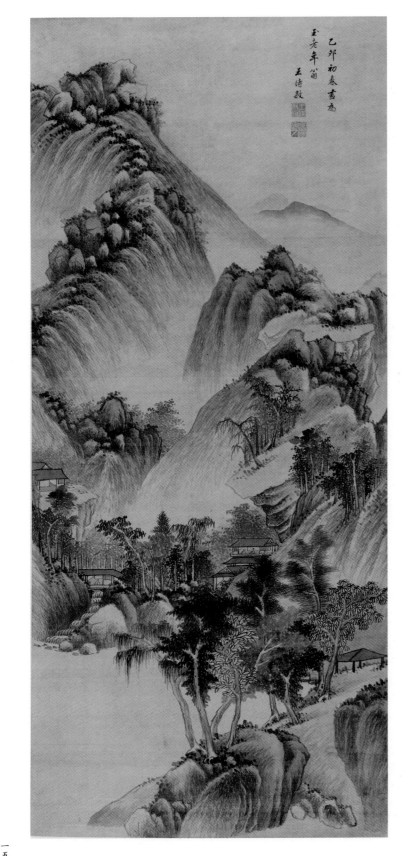

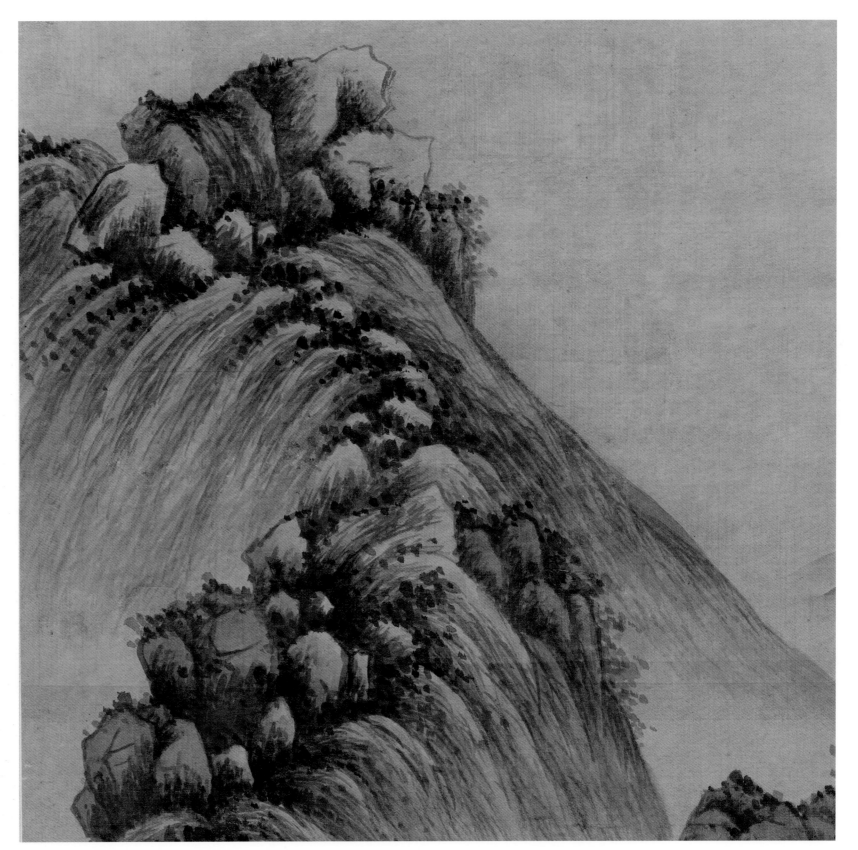

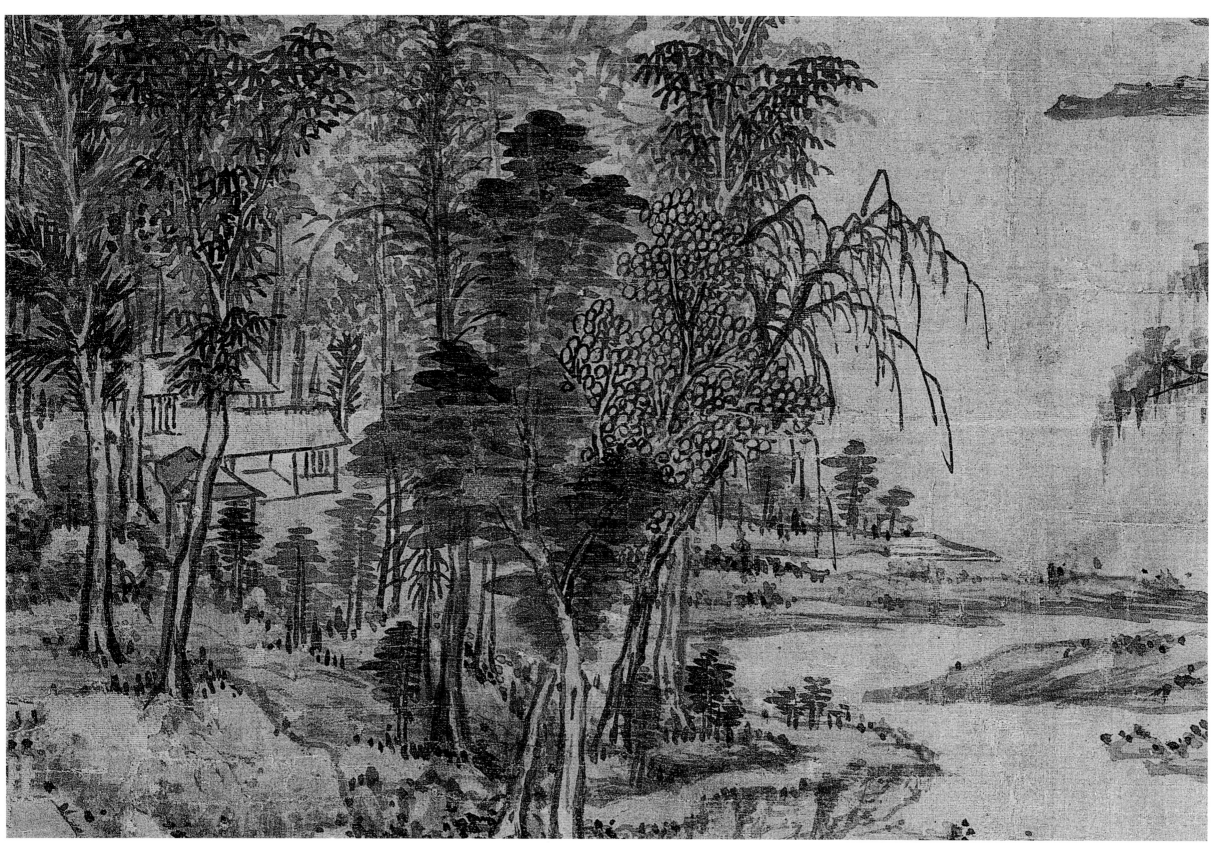

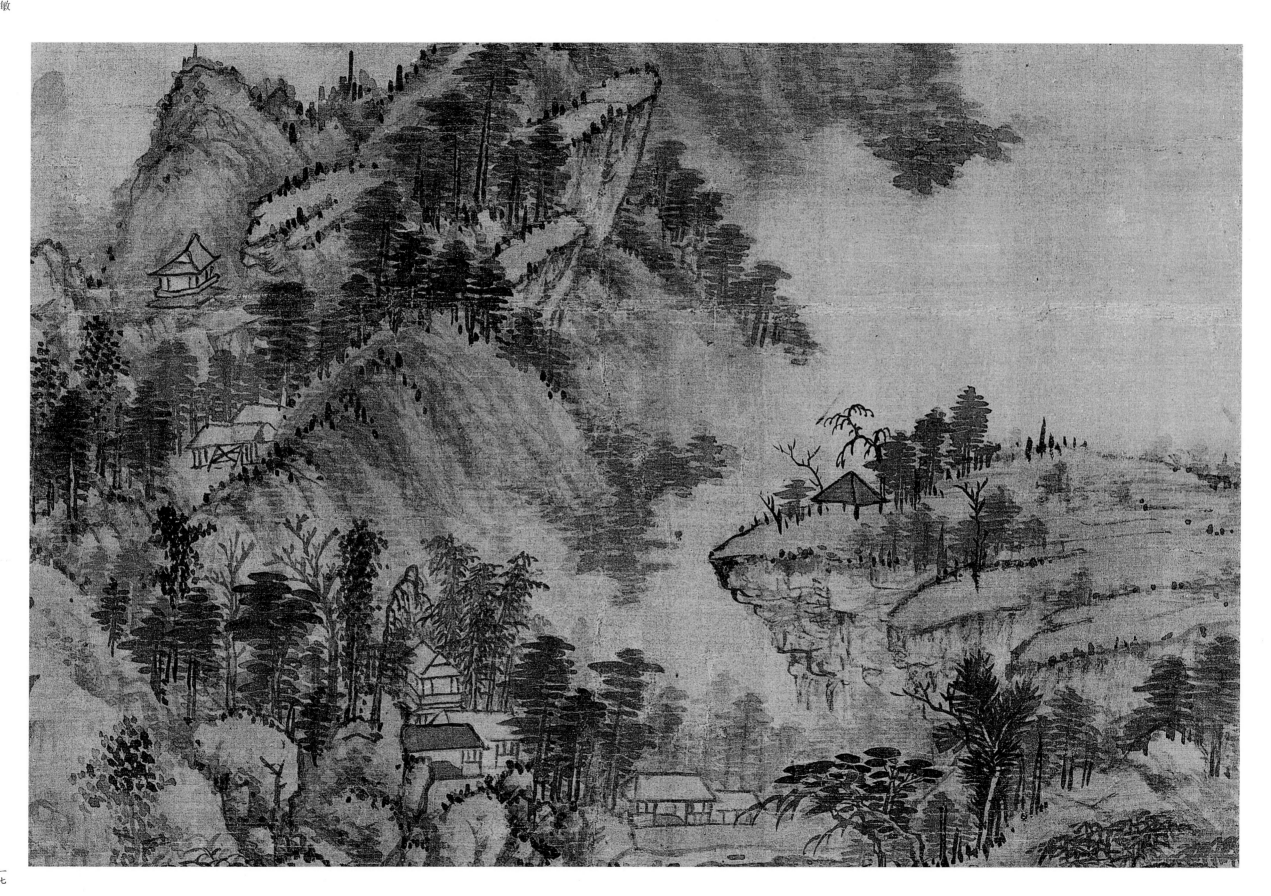

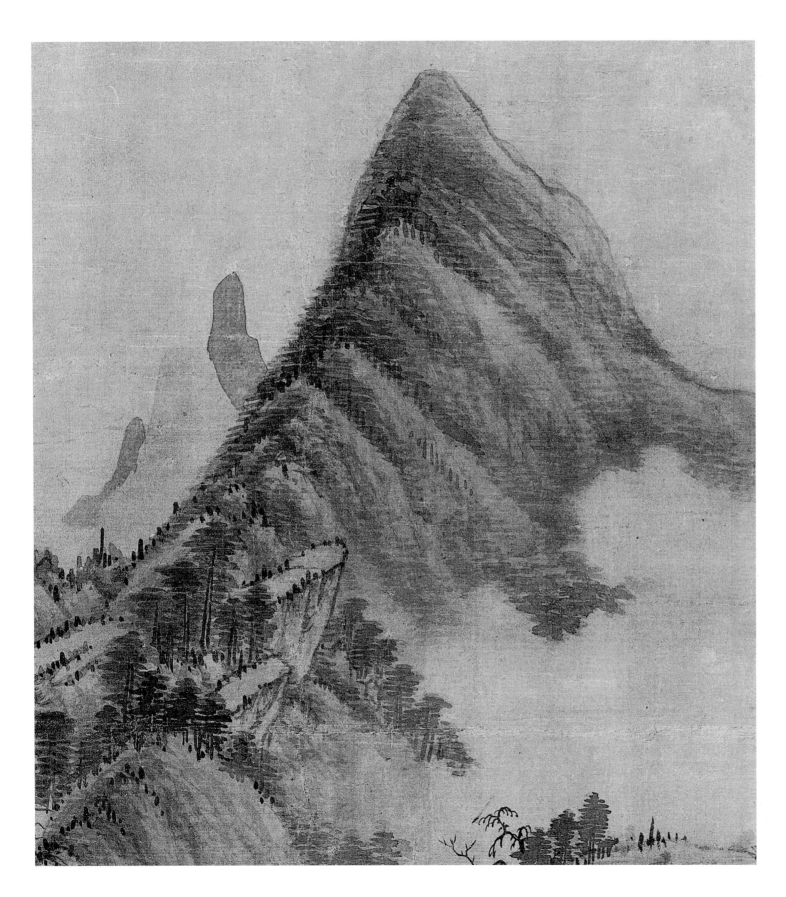

甲寅清和仿黃
子久筆意
王時敏省年
八十有三

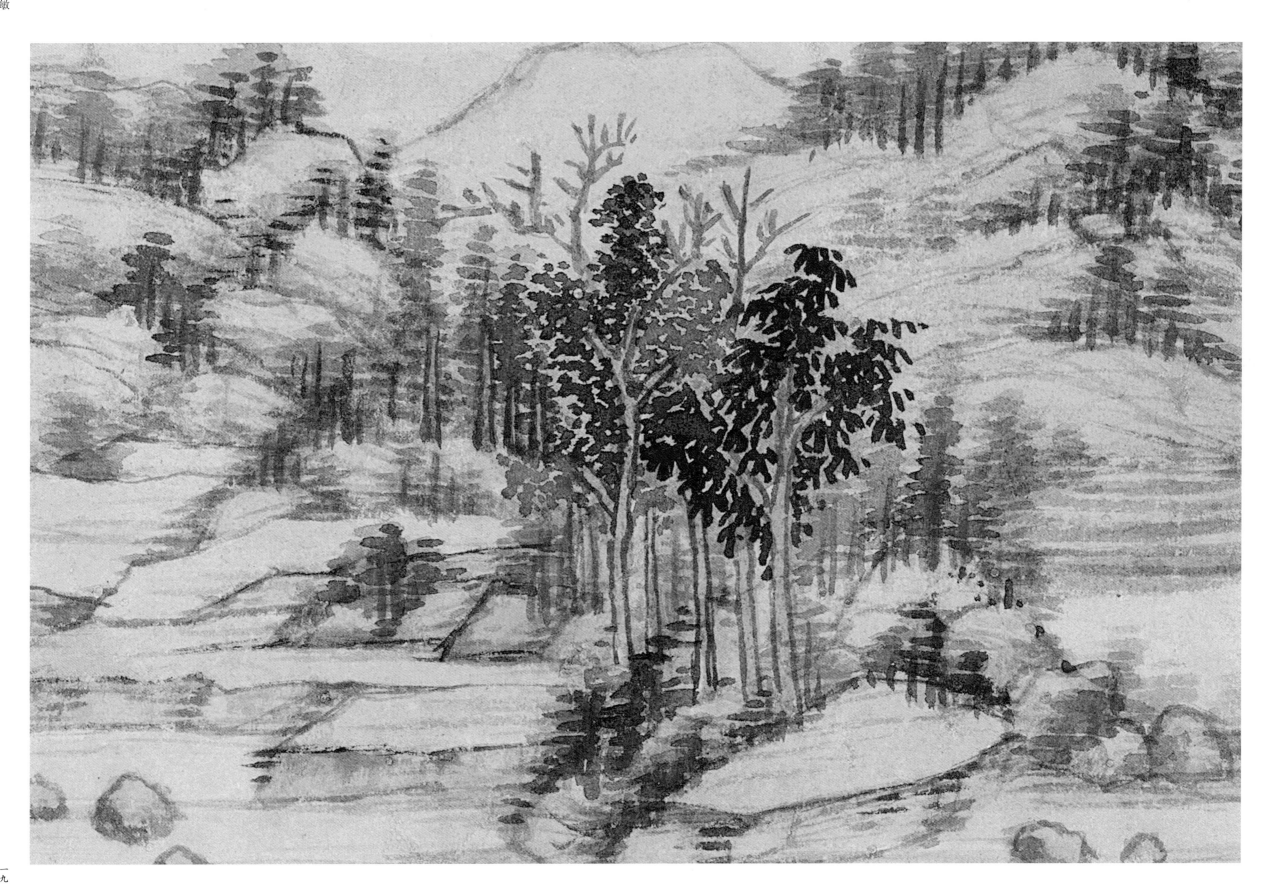

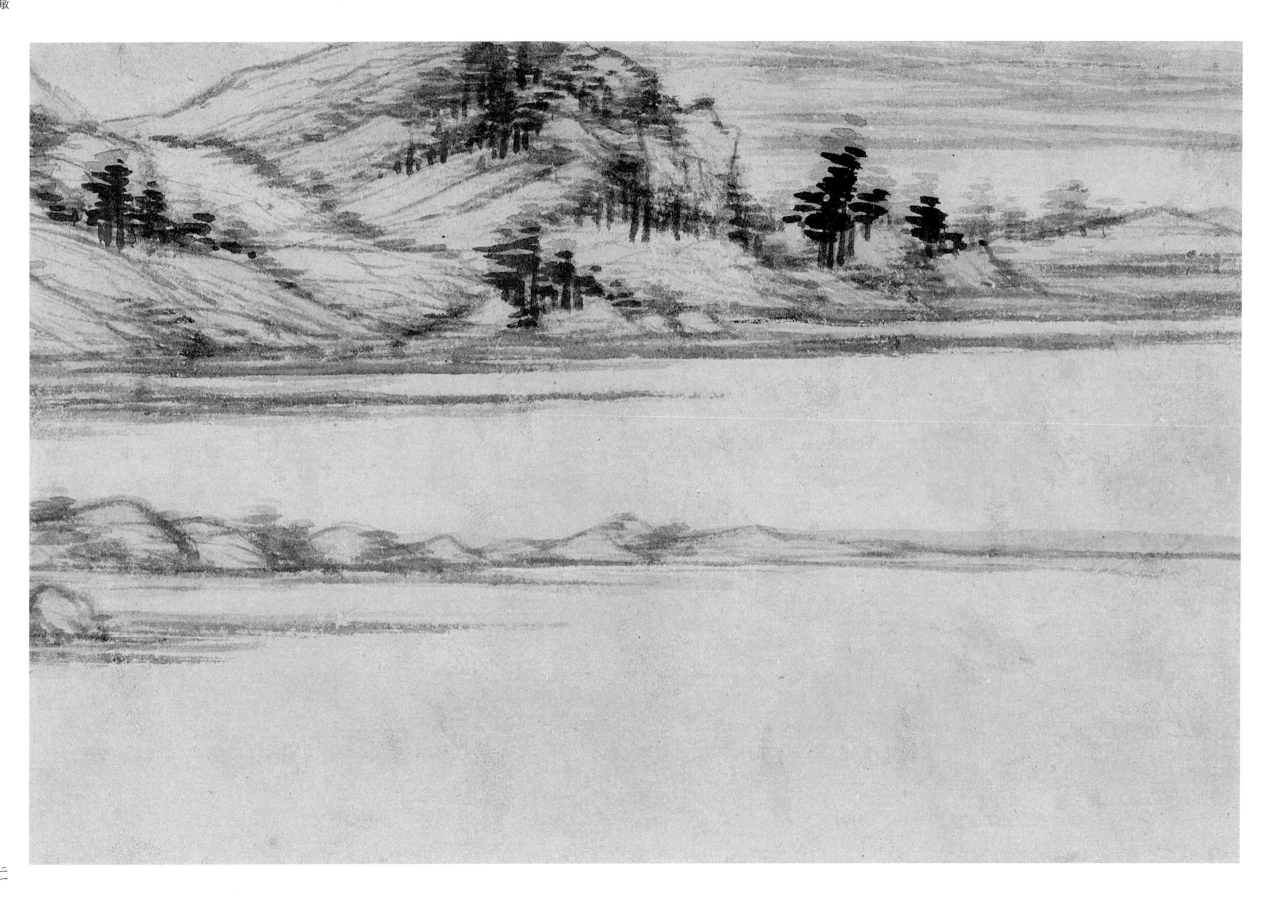

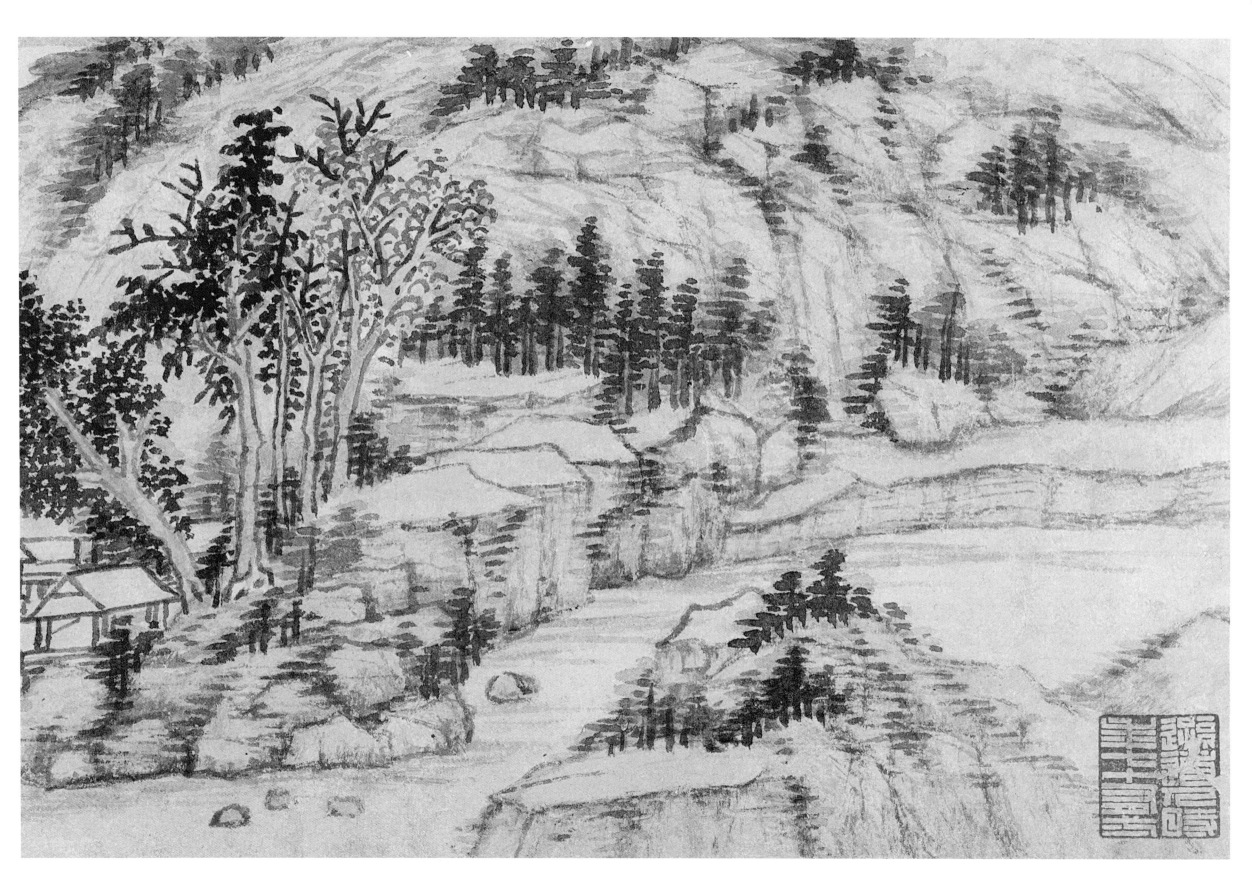

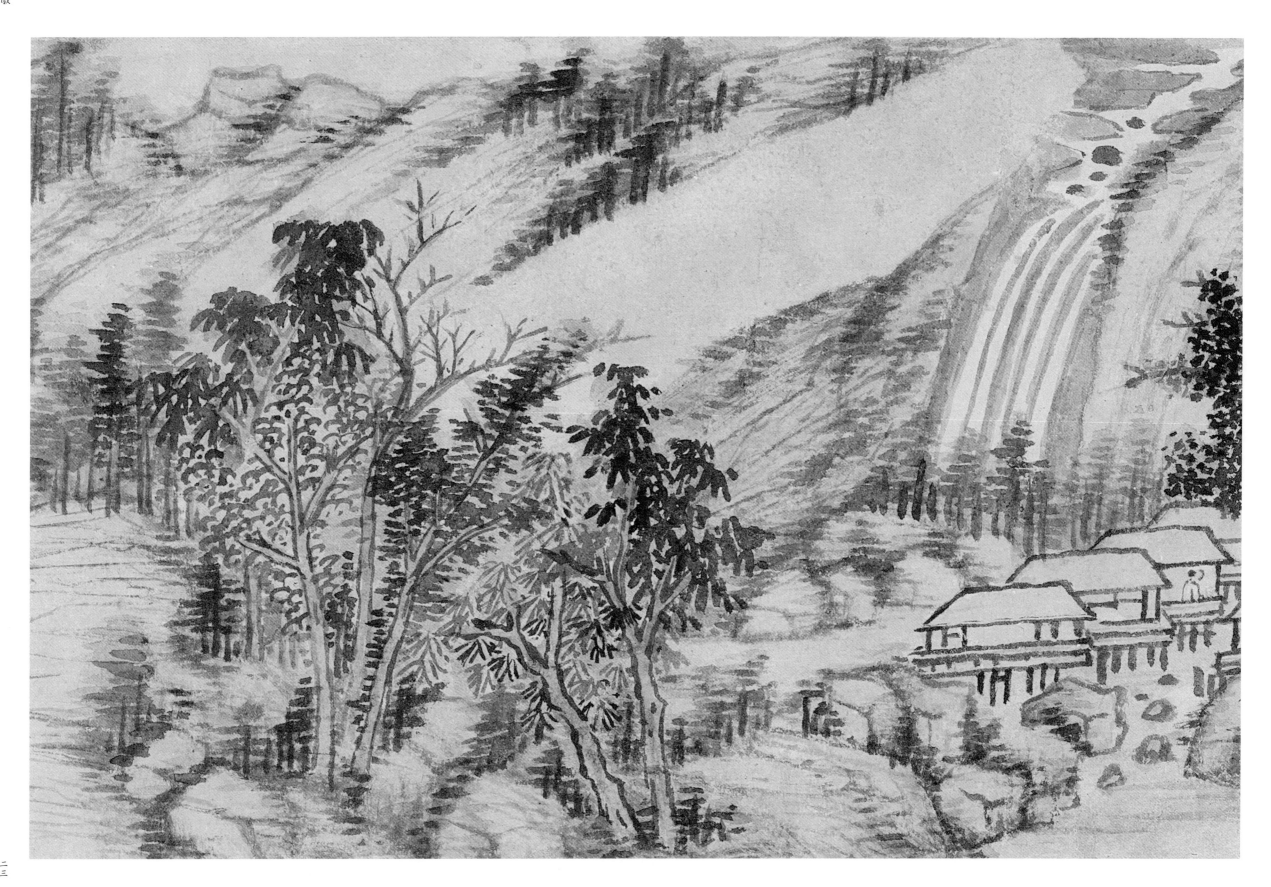

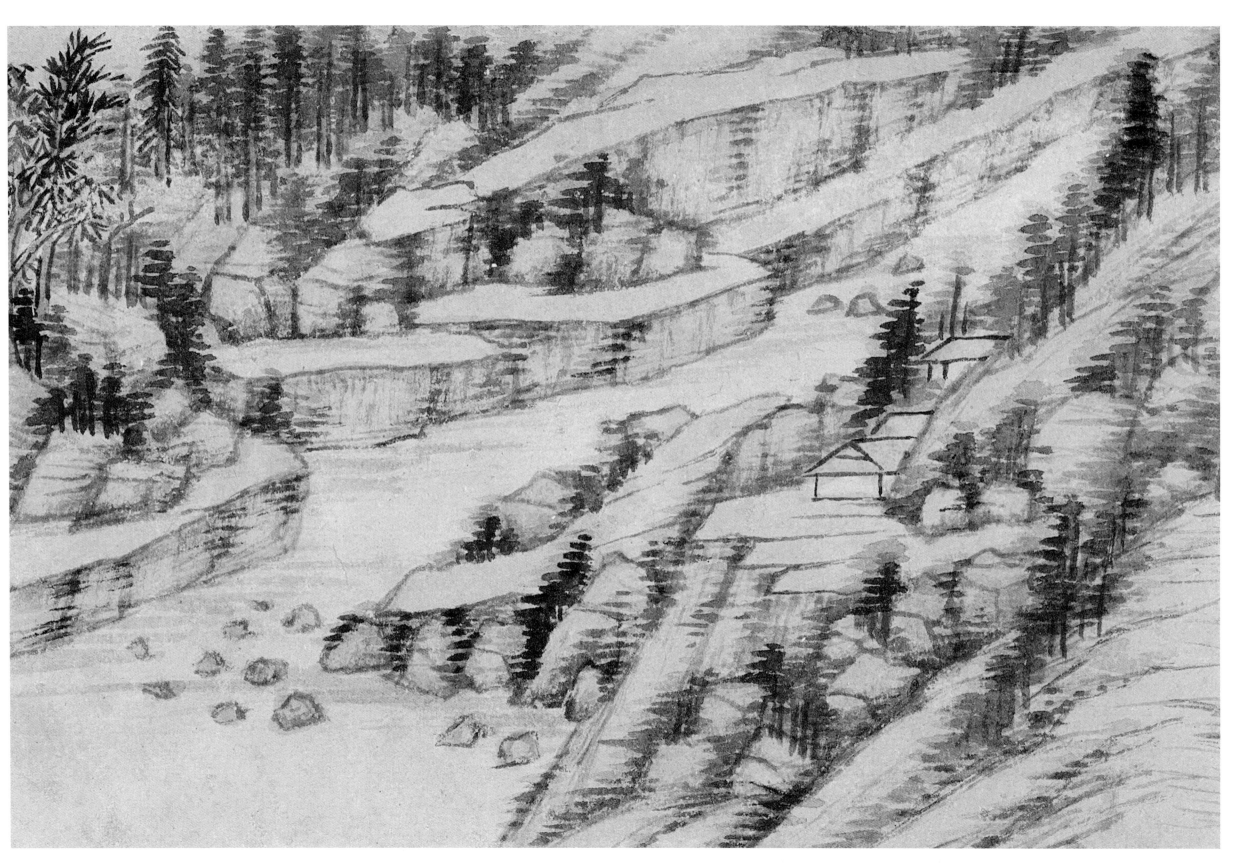

浅绛溪山图（局部）

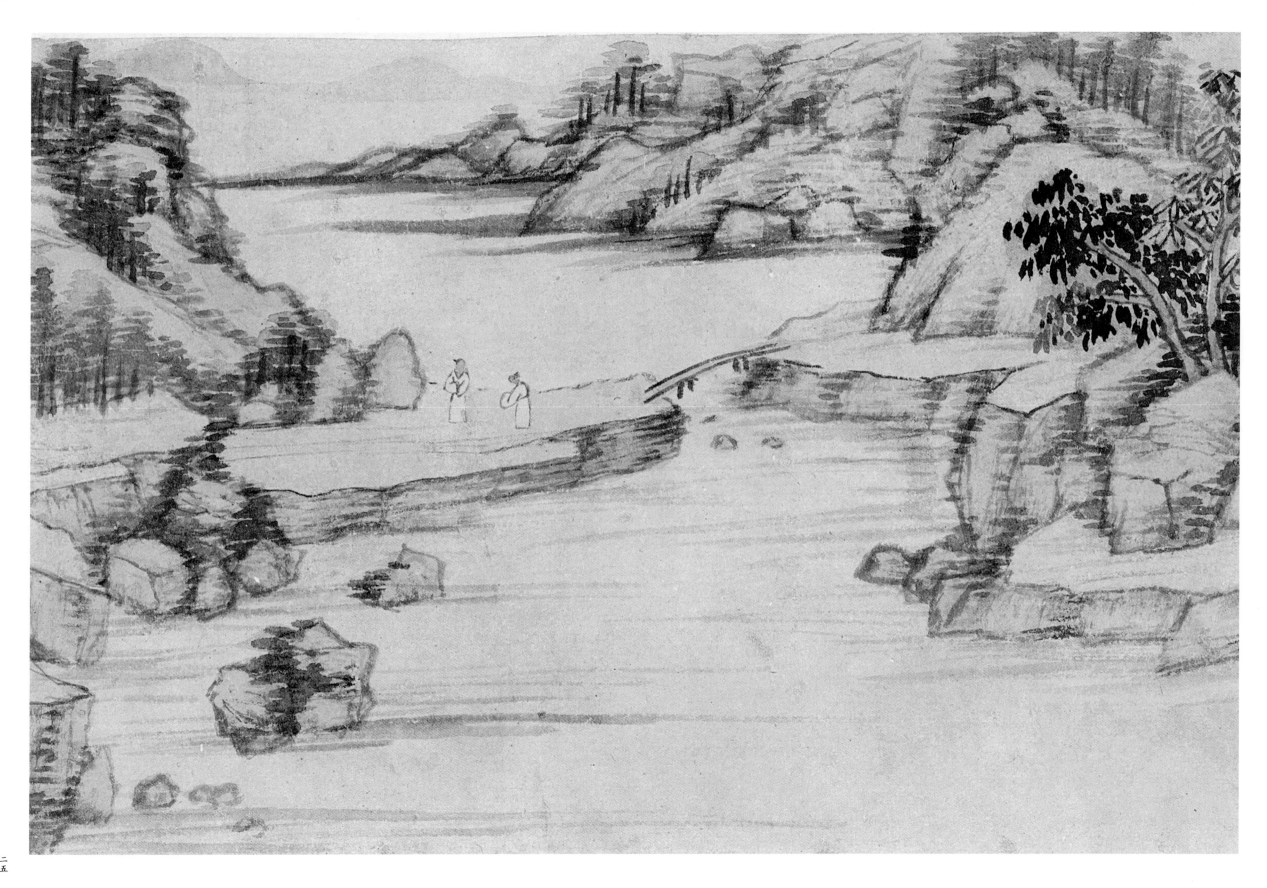

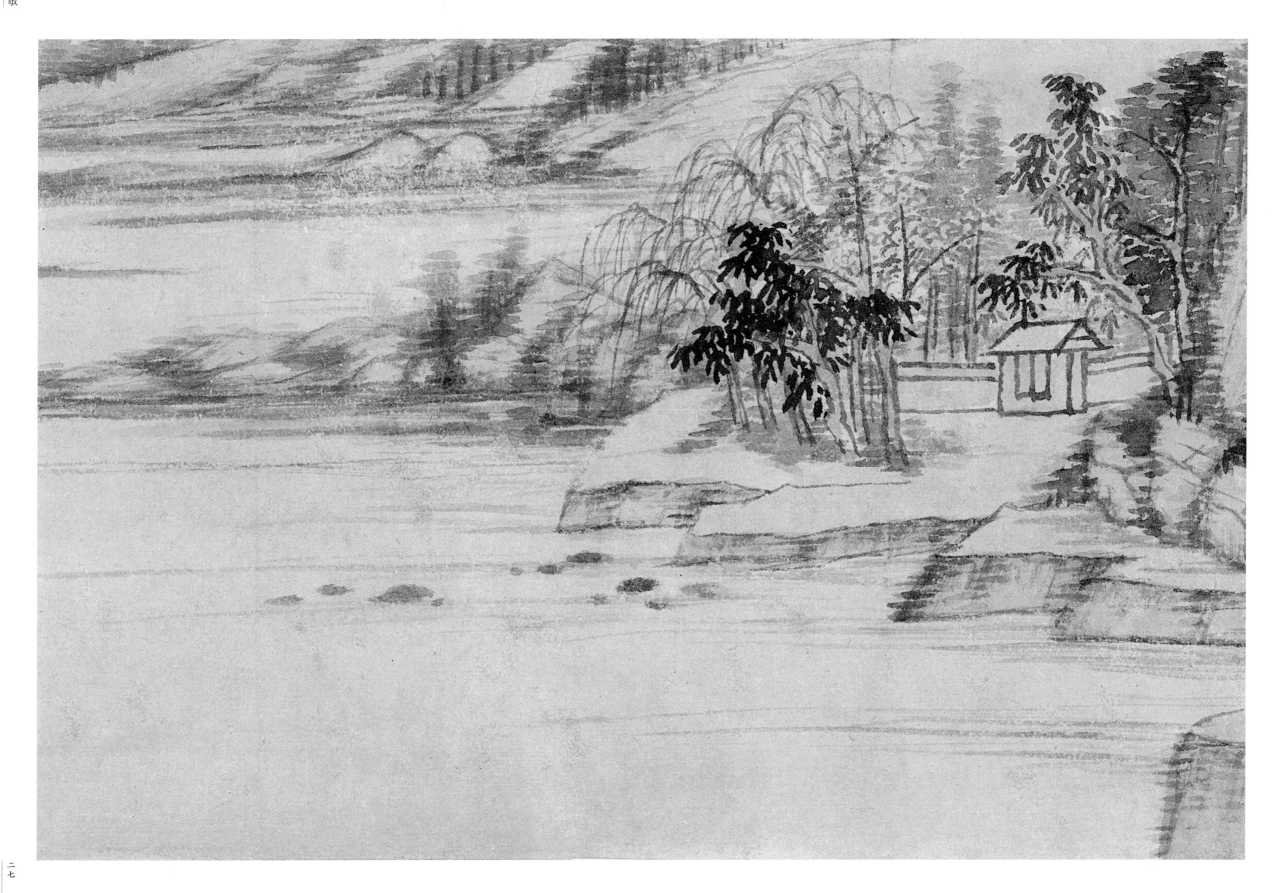

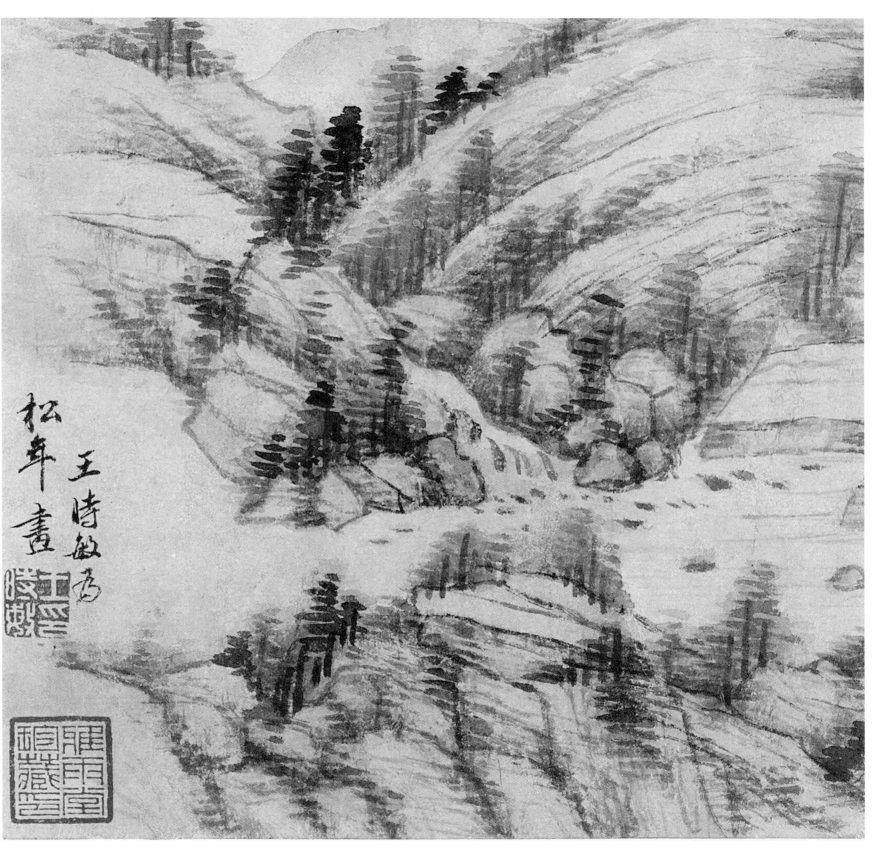

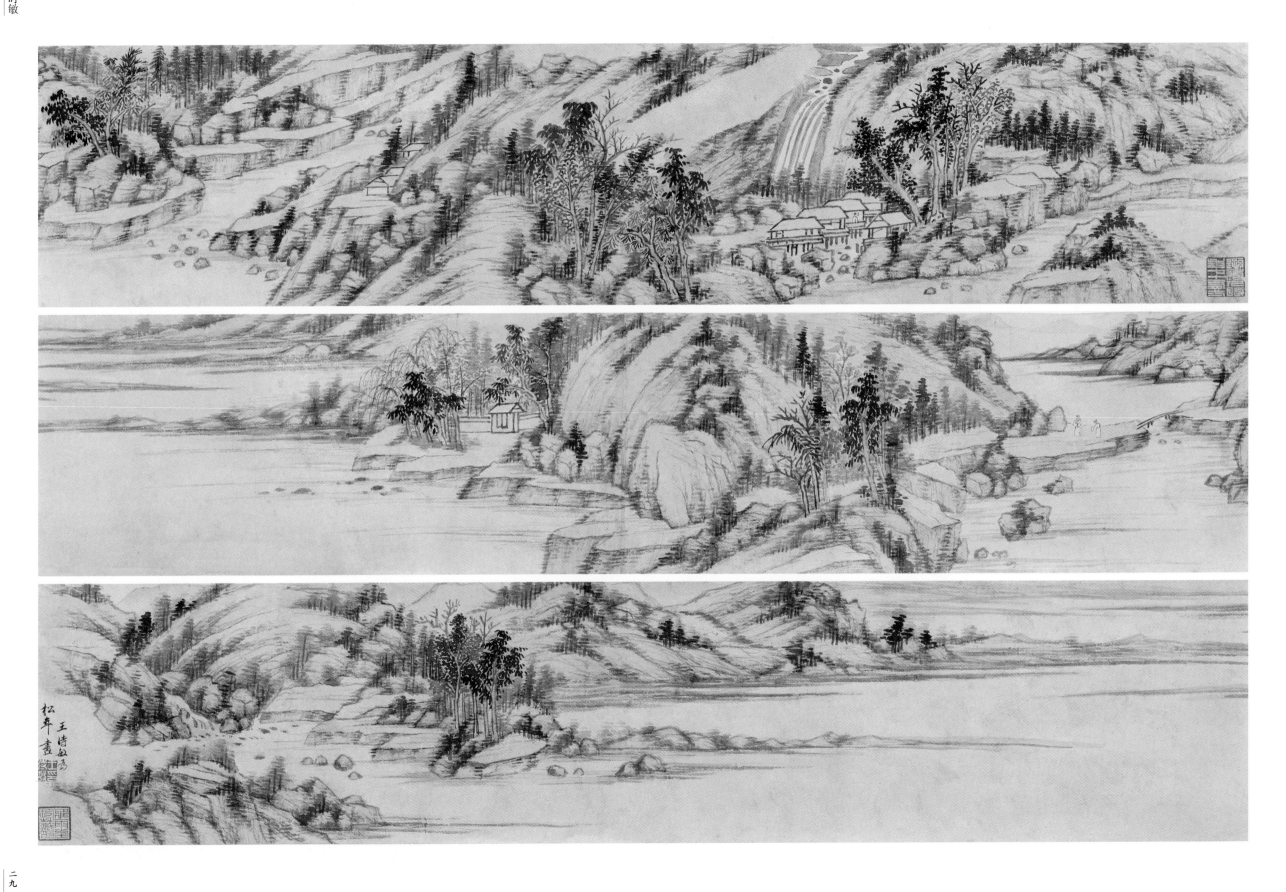

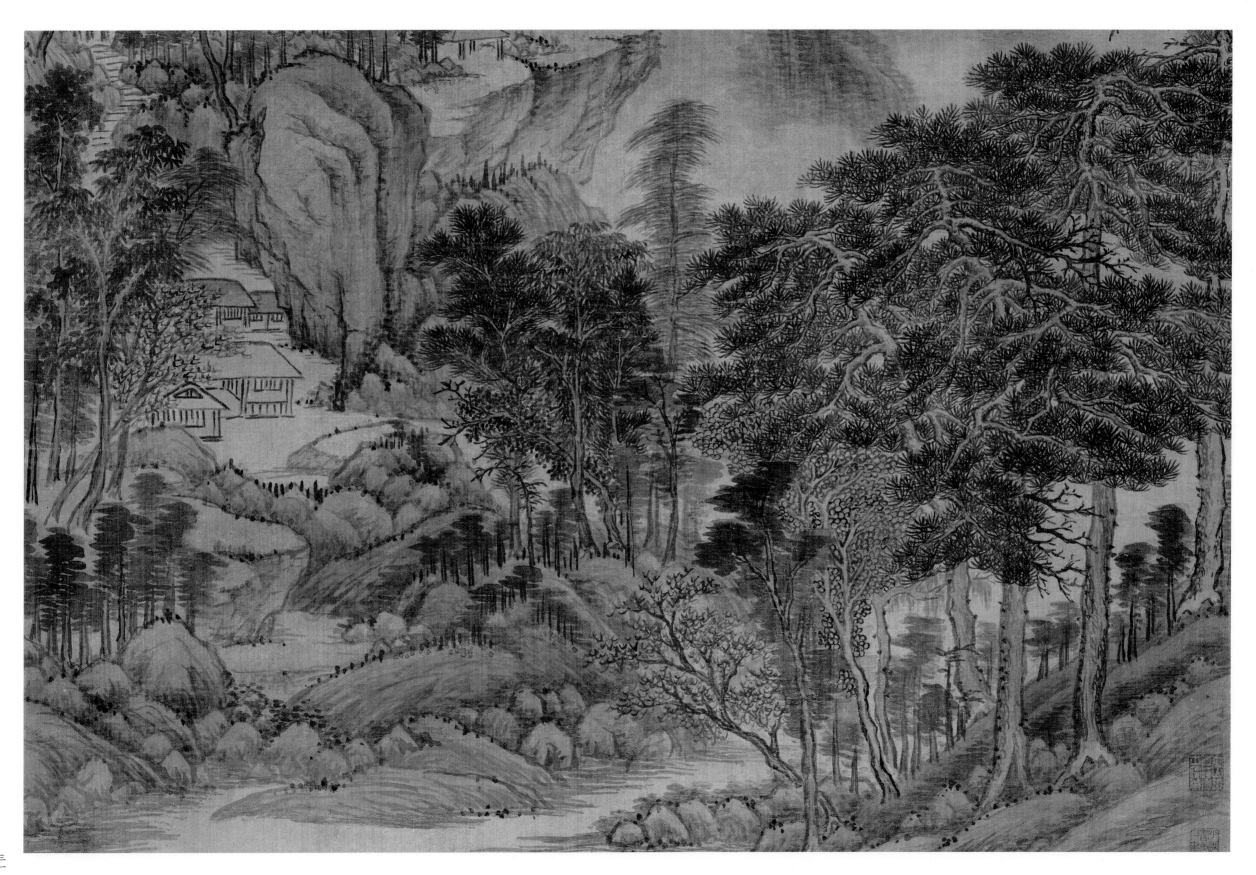

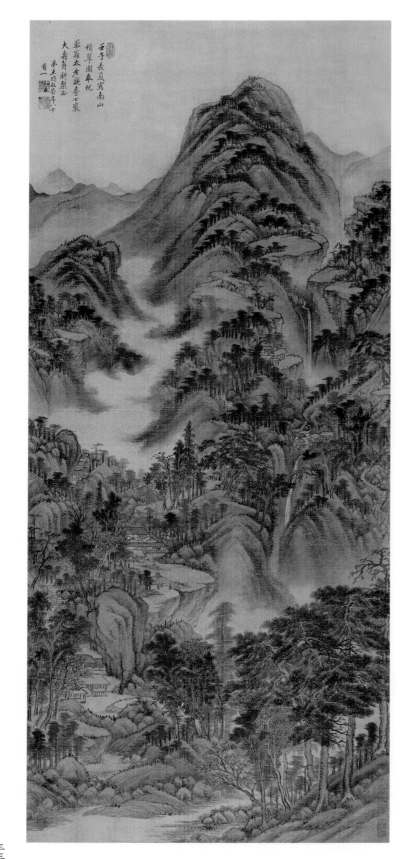

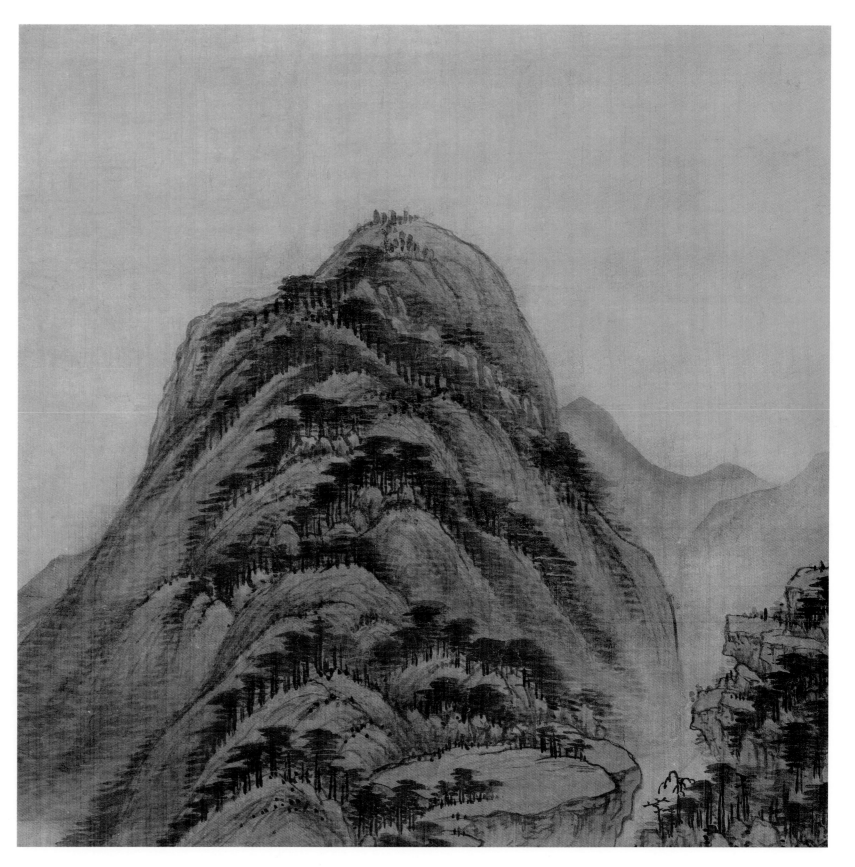

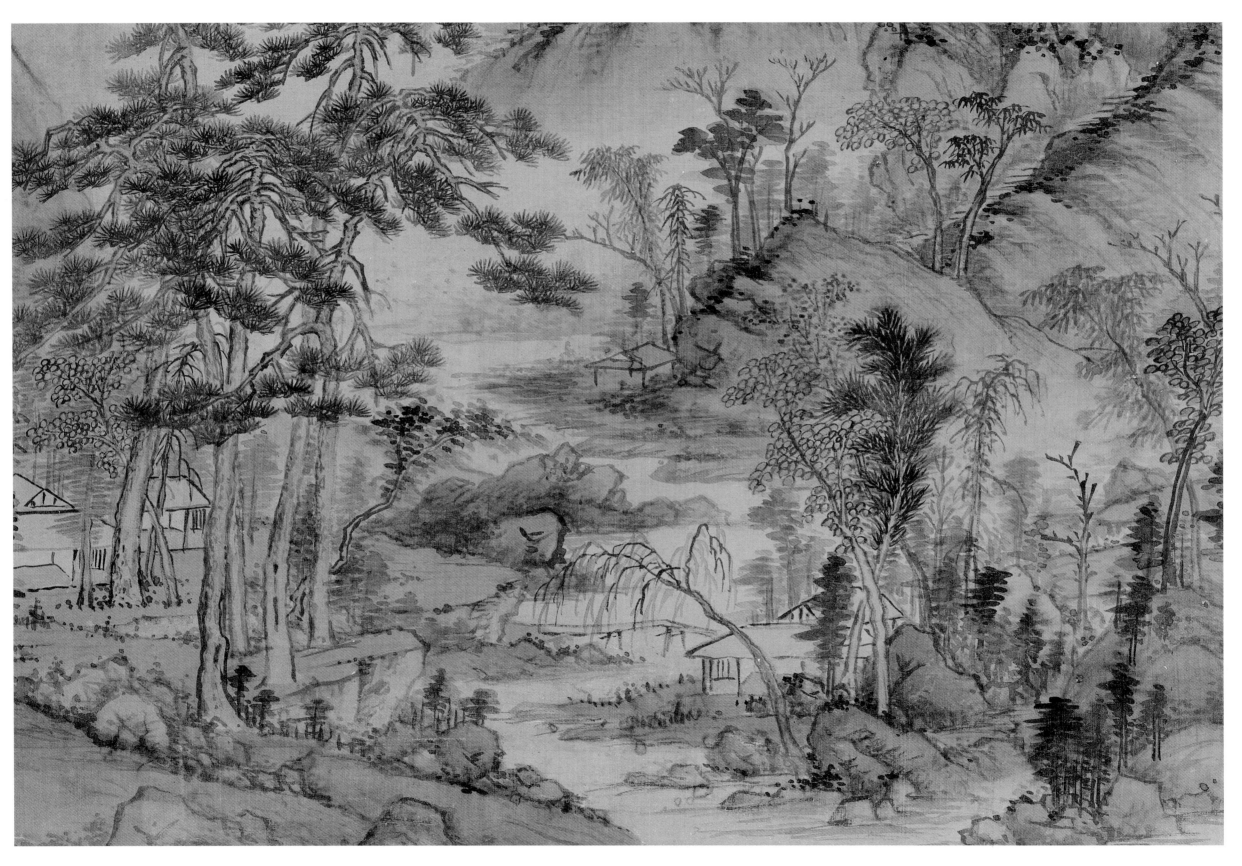

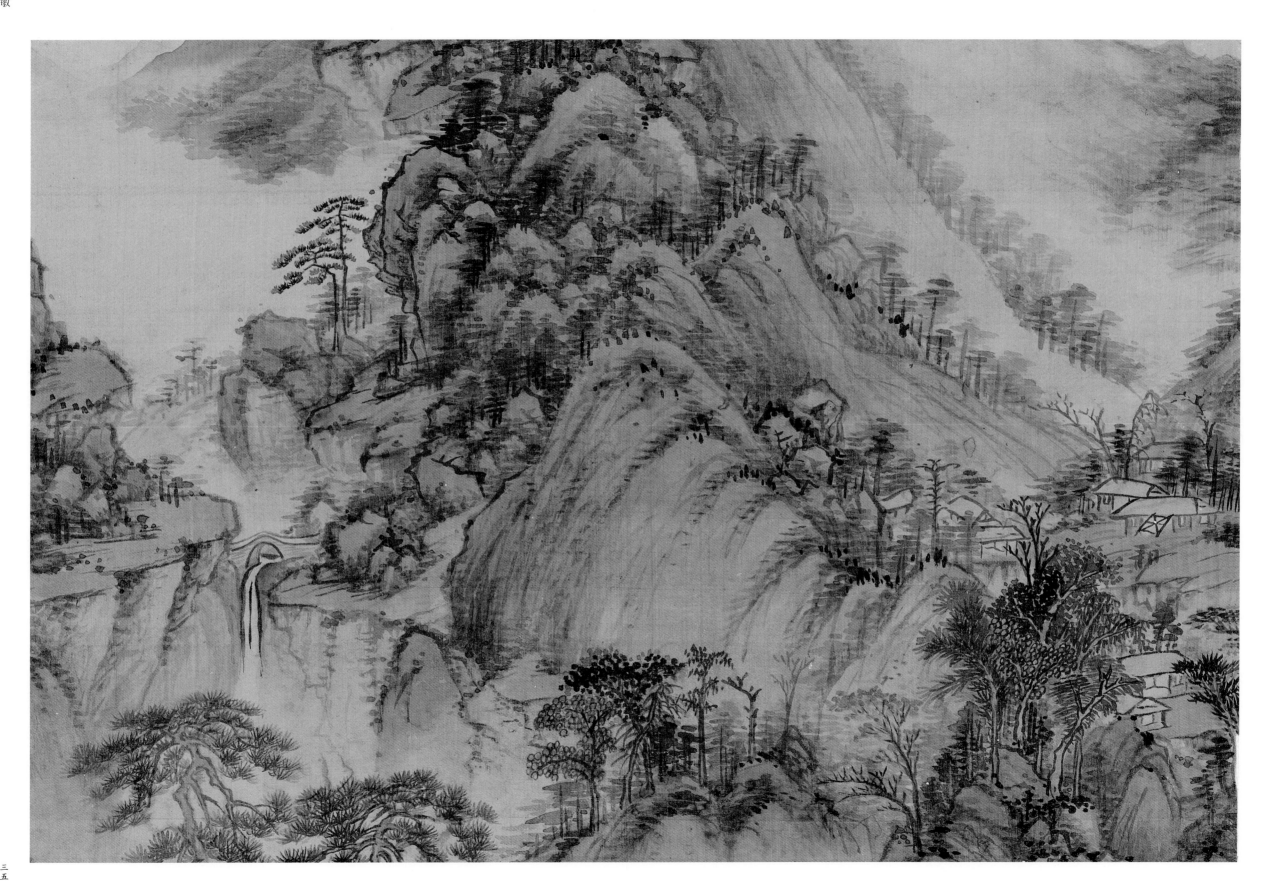

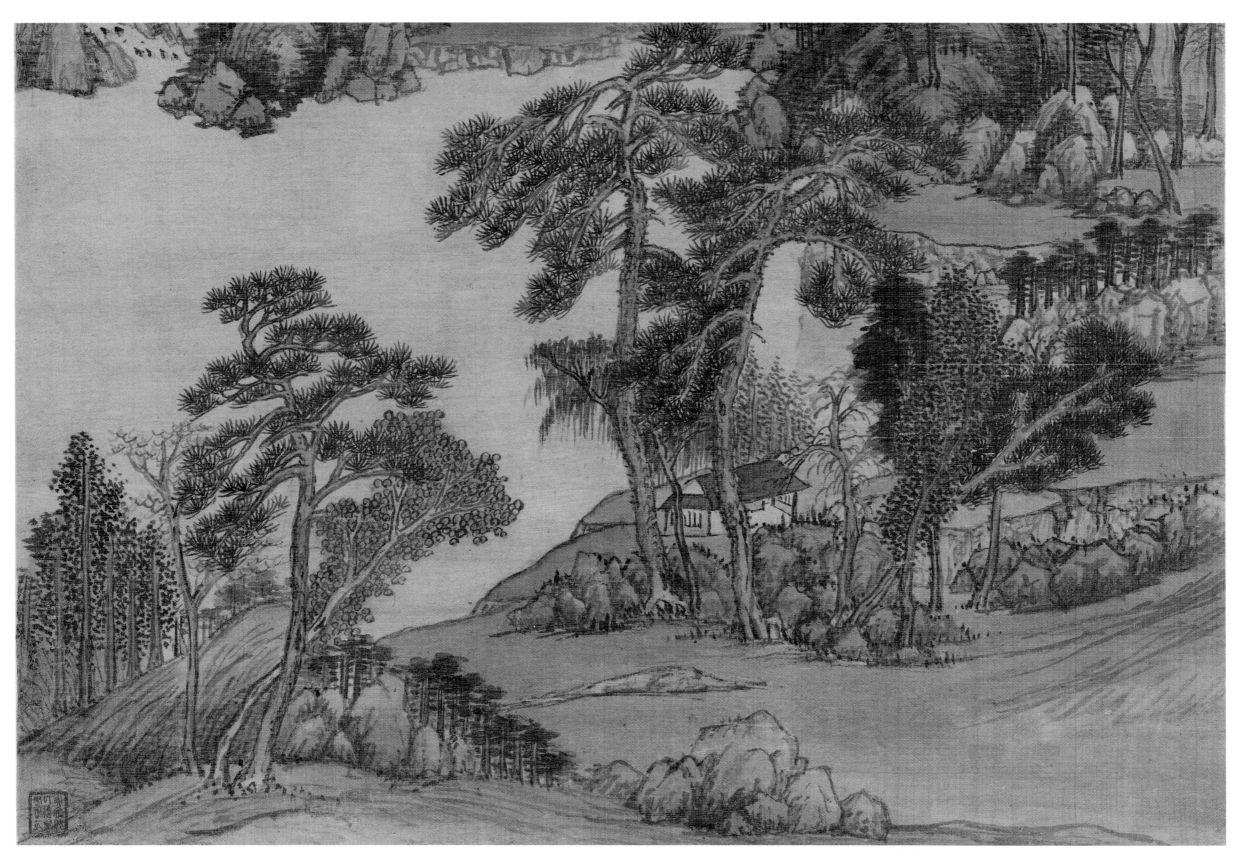

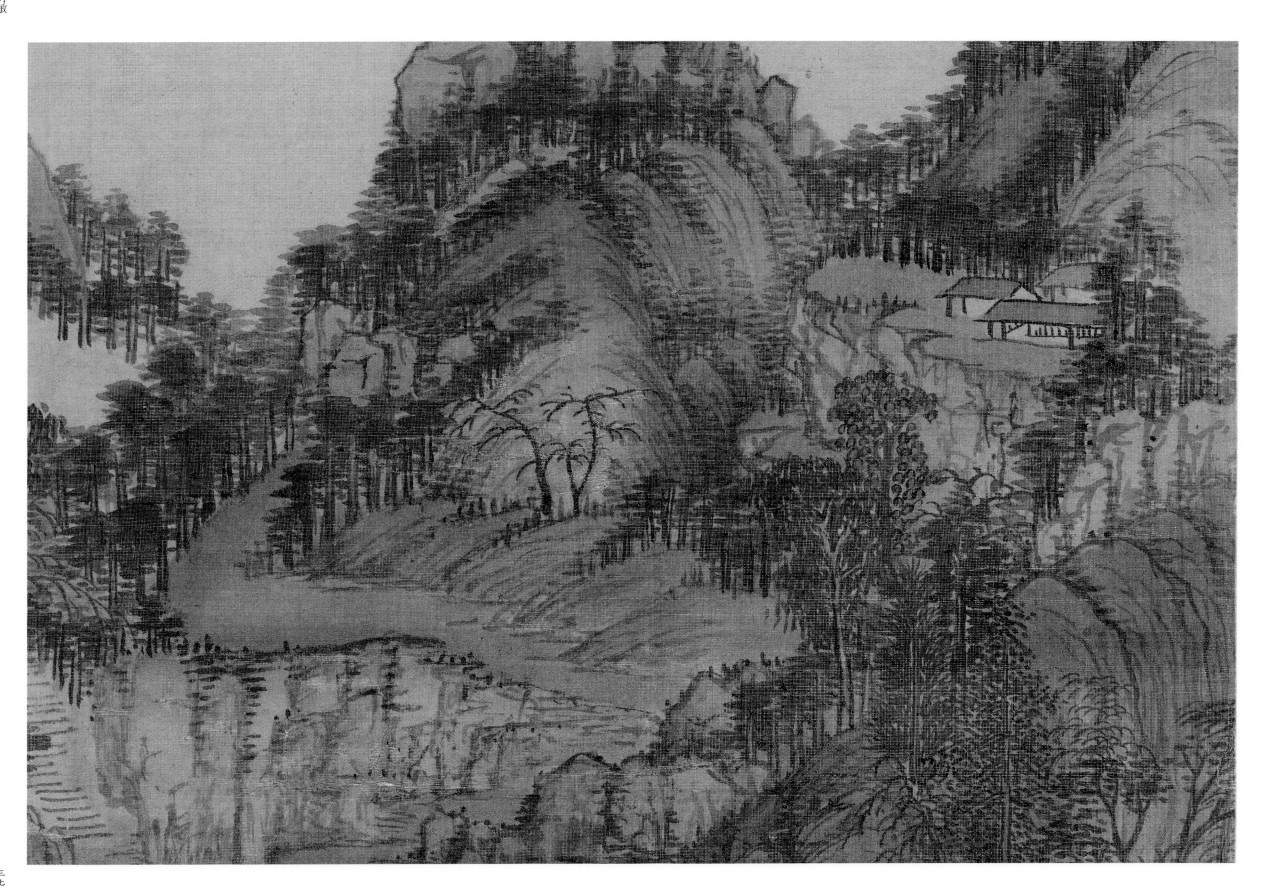

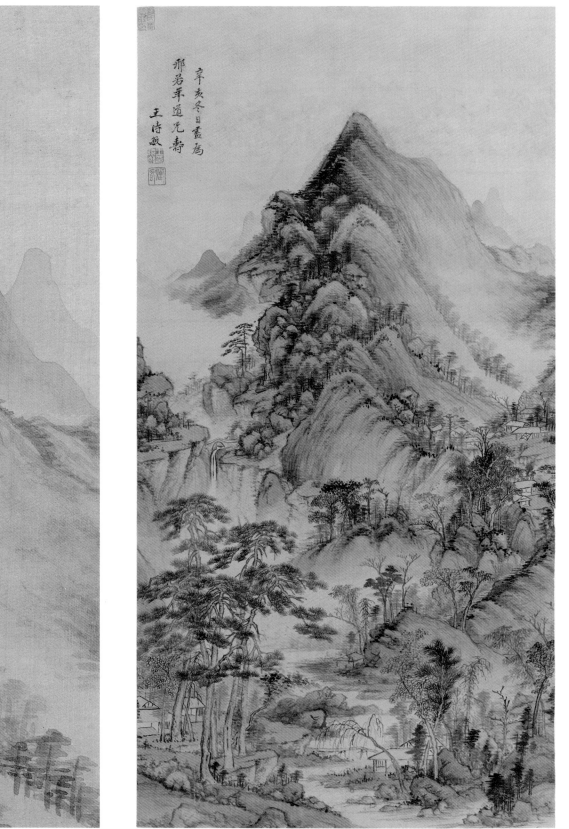

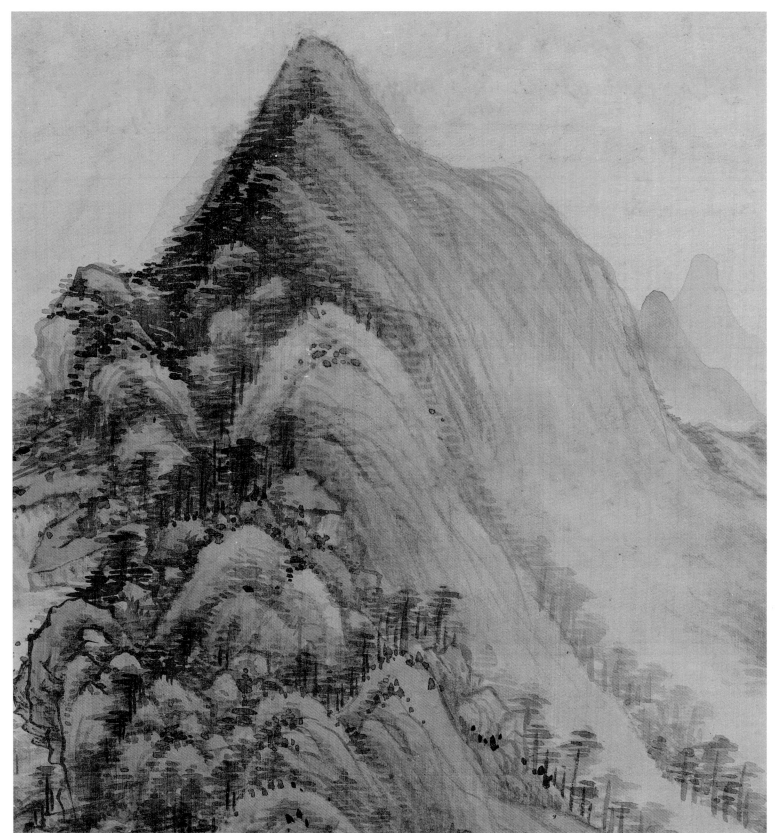

辛亥冬日畫為
那若年道兄壽
王時敏

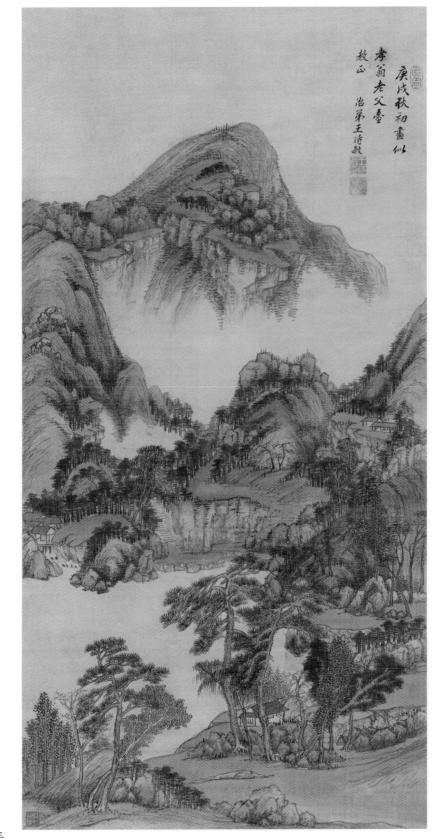

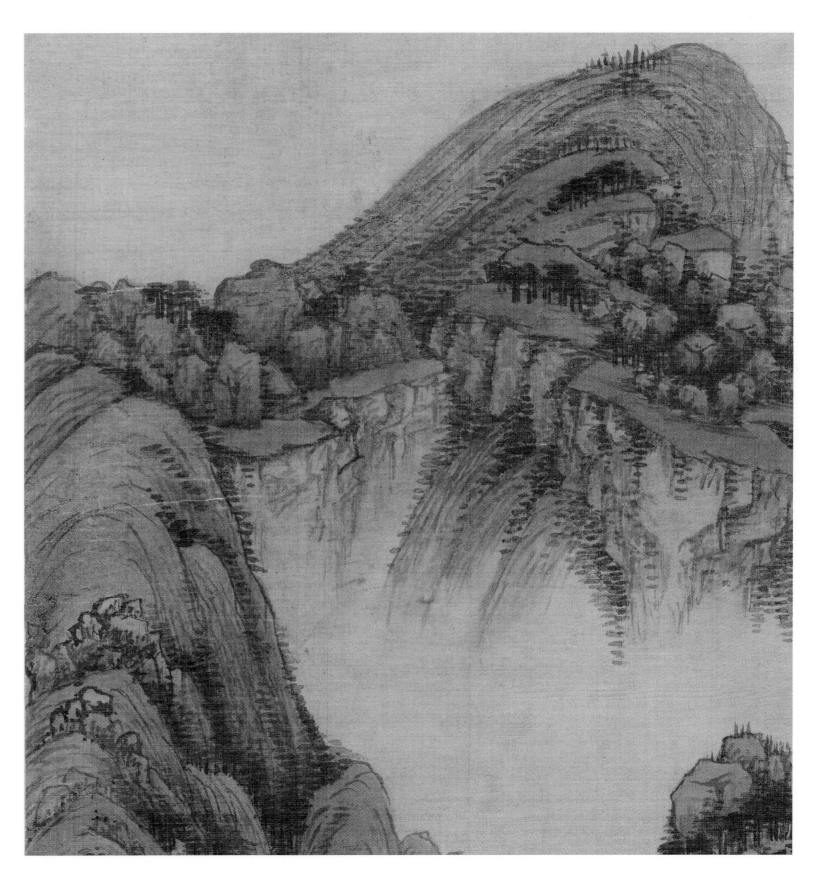

图书在版编目（CIP）数据

荣宝斋画谱．古代部分．88，清代－王时敏绘山水部分／（清）王时敏绘．——北京：荣宝斋出版社，2022.9

ISBN 978-7-5003-2426-3

Ⅰ．①荣… Ⅱ．①王… Ⅲ．①山水画－作品集－中国－清代 Ⅳ．① J222

中国版本图书馆 CIP 数据核字 (2021) 第 272850 号

编　　者：孙虎城
设　　计：孙泽鑫
责任编辑：王　勇
　　　　　李晓坤
责任校对：王桂荷
责任印制：王丽清
　　　　　毕景滨

RONGBAOZHAI HUAPU GUDAI BUFEN 88 WANGSHIMINHUI SHANSHUIBUFEN

荣宝斋画谱　古代部分　88　王时敏绘山水部分

绘　　　　者：王时敏（清）
编辑出版发行：荣宝斋出版社
地　　　　址：北京市西城区琉璃厂西街19号
邮 政 编 码：100052
制 版 印 刷：北京荣宝艺品印刷有限公司

开本：787毫米×1092毫米　1/8　　印张：6
版次：2022年9月第1版　　印次：2022年9月第1次印刷
印数：0001-3000　　定价：48.00元

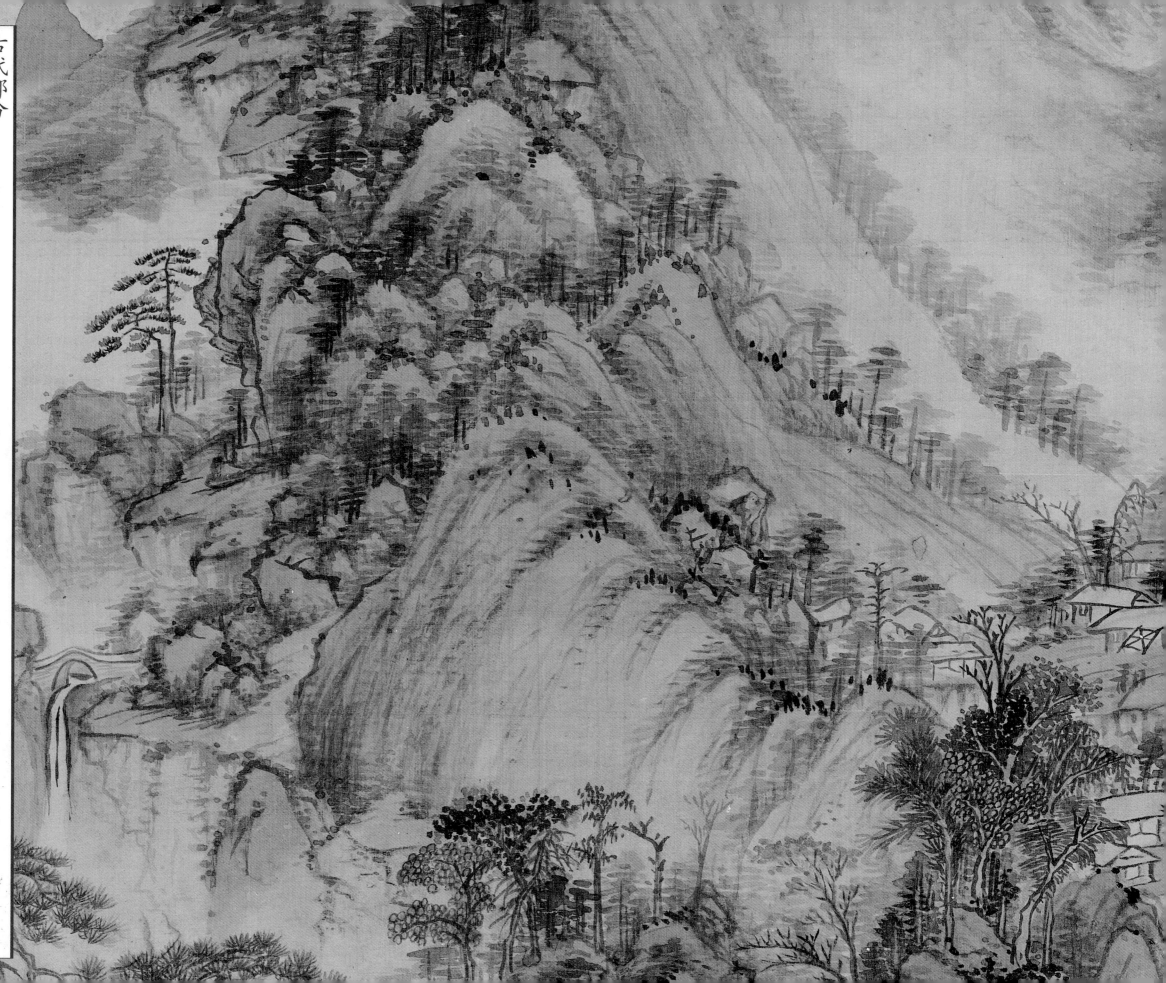

古代部分

八十八

王时敏绘

山水部分

榮寶齋畫譜

榮寶齋出版社